Texte détérioré — reliure défectueuse

NF Z 43-120-11

Contraste insuffisant

NF Z 43-120-14

L'OEUVRE

DE

JACQUES PRÉVOST

Peintre, Sculpteur & Graveur franc-comtois

AU XVIᵉ SIÈCLE

Par

Le Docteur E. BOURDIN

> Franche-Comté, nom le plus beau avec celui
> de France, que région aucune ait porté!
> (Gollut. *Mém. des Bourguignons*).

BESANÇON
TYPOGRAPHIE ET LITHOGRAPHIE DODIVERS
87, GRANDE-RUE, 87

1908

JACQUES PRÉVOST
PEINTRE, SCULPTEUR ET GRAVEUR FRANC-COMTOIS
au XVI^e siècle

L'OEUVRE
DE
JACQUES PRÉVOST
Peintre, Sculpteur & Graveur franc-comtois
AU XVIᵉ SIÈCLE

PAR

Le Docteur E. BOURDIN

> Franche-Comté, nom le plus beau avec celui
> de France, que région aucune ait porté !
> (Gollut. *Mém. des Bourguignons*).

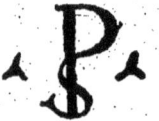

BESANÇON
TYPOGRAPHIE ET LITHOGRAPHIE DODIVERS
87, GRANDE-RUE, 87

1908

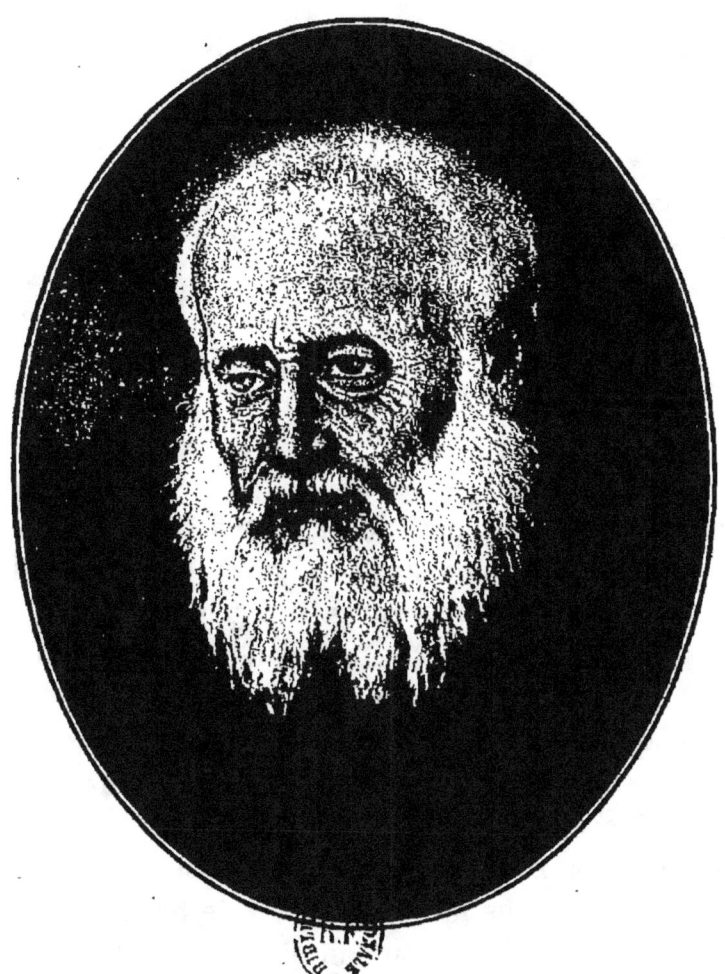

Portrait présumé de Jacques Prévost
(1561)

représentant Joseph d'Arimathie *dans le triptyque de Pesmes*

Cliché de M. Julien.

JACQUES PRÉVOST

PEINTRE, SCULPTEUR & GRAVEUR FRANC-COMTOIS

au XVIe siècle

Par le Docteur E. BOURDIN

Extrait des *Mémoires de la Société d'Emulation du Doubs*
(8e série, tome II, 1907).

L'œuvre de Jacques Prévost n'a pas encore été étudiée dans son ensemble. Certains auteurs nous ont parlé du peintre, du graveur; d'autres nous ont fait connaître le sculpteur, ou bien, comme M. Lechevallier-Chevignard, nous ont laissé entrevoir un artiste facétieux et railleur, tout imbu de la sensuelle philosophie du XVIe siècle, vivant au jour le jour, sans souci du lendemain et confiant dans l'avenir et dans son pinceau.

D'autre part, de nombreuses et parfois grossières erreurs se sont glissées sur la question de son lieu de naissance.

Si, en effet, il est généralement admis que la Franche Comté soit son pays d'origine, les avis diffèrent étrangement quand il s'agit de désigner d'une façon exacte le lieu où il est né.

Plusieurs villes se disputent cet honneur et ce point peut demeurer encore assez longtemps dans l'incertitude, grâce au manque de documents positifs à cet égard et à la tenue assez irrégulière des registres paroissiaux de l'époque

La plupart des écrivains, en effet, le font naître à Gray, d'autres à Dole et quelques-uns même à Besançon ou à Paris.

Cette manière de voir est contraire à la tradition qui regarde Jacques Prévost comme originaire de Pesmes (1), où se trouve encore le morceau capital de son œuvre, ce fameux triptyque, la *Mise au Tombeau*, dont la signature et la date (1561) fixent le point de départ et le début de notre vieille école comtoise (2).

En ce qui concerne la ville de Gray, l'erreur initiale provient du chanoine Jean Tabourot (3) qui vivait à Langres en même temps que Jacques Prévost. Mariette l'a répétée textuellement dans les commentaires qu'il a écrits en marge de l'ouvrage de P. Orlandi, l'*Abecedario Pittorico* (4) ; il est loin pourtant, comme nous le verrons, d'être absolument catégorique et son affirmation prête à l'équivoque.

Depuis, sur la foi de cette note ambiguë, les biographes de Jacques Prévost ont reproduit la même affirmation et continué à le faire naître à Gray, sans pousser plus loin leurs investigations et sans chercher à mettre au point ni élucider cette question (5).

La ville de Dole également, par la plume autorisée d'un

(1) Pesmes (Haute-Saône), chef-lieu de canton de l'arrondissement de Gray.

(2) D'après MM. J. Gauthier et G. de Beauséjour, le triptyque de Pesmes est le premier tableau signé et daté que nous possédions en Franche-Comté : *L'Eglise paroissiale de Pesmes*, Caen, H. Delesque, imp., 1894.

(3) Jean Tabourot, chanoine et official de Langres, oncle du poète Etienne Tabourot, mort en 1595.

(4) L'*Abecedario Pittorico*, in-4°, Bologna, 1719, par P. ORLANDI. — Cet ouvrage a été commenté et annoté à la main par Jean Mariette, savant iconophile du xviiie siècle.

(5) Cette erreur est reproduite dans un grand nombre d'articles ayant trait à Jacques Prévost, notamment dans le *Magasin pittoresque*, année 1857, page 315 : Jacques Prévost, peintre et graveur sous François Ier et Henri II, par LECHEVALLIER-CHEVIGNARD ; — dans le *Bulletin de la Société d'Emulation du Doubs*, année 1868 : Le peintre Jacques Prévost, par LANCRENON ; — Dans la *Revue Franc-Comtoise*, mai 1884 : Un peintre graveur franc-comtois au xvie siècle, par H. BOUCHOT ; — enfin dans le *Dictionnaire général des artistes de l'Ecole française*, par BELLIER et AUFRAY, Paris, 1885. Librairie Renouard.

de ses anciens bibliothécaires, M. Pallu, a revendiqué aussi l'honneur d'avoir donné naissance à notre vieux maître comtois.

Ces inexactitudes, parfois intéressées, proviennent de ce fait qu'à Gray et à Dole il y eut au XVIe siècle, comme à Pesmes du reste, des familles de ce nom, dont la plupart des membres se livraient à la peinture.

Ces familles ont certainement une origine commune dont Gray paraît avoir été le berceau primitif. Il s'agit donc de savoir à laquelle de ces trois branches, celle de Gray, de Dole ou de Pesmes, a appartenu Jacques Prévost.

Je mentionnerai également pour mémoire l'avis du Père Dunand qui, dans sa *Statistique de la Franche-Comté*, fait sans raison aucune naître Jacques Prévost à Besançon (1).

Ajoutons encore que la ville de Poitiers réclame Jacques Prévost comme un de ses enfants, sous le prétexte que deux de ses protecteurs, le cardinal de Givry et Jehan d'Amoncourt furent tous deux évêques de Poitiers !

Enfin, si nous ouvrons le dictionnaire de Larousse, nous y lisons en même temps qu'un grand nombre d'autres erreurs ayant trait à notre peintre, qu'il serait Parisien de naissance ! (1510-1590) (2).

A toutes ces opinions si contraires à la tradition qui veut, comme je l'ai dit, que Jacques Prévost soit né à Pesmes, il convient d'opposer l'avis non moins autorisé d'érudits et de savants qui, sans parti pris, se rallient franchement à cette manière de voir.

C'est d'abord Perron, l'ancien professeur de philosophie à la Faculté des lettres de Besançon, puis Suchaux, l'auteur du *Dictionnaire historique des communes de la Haute-*

(1) *Statistique de la Franche-Comté*, 111e vol. Manuscrit du père Dunand.

(2) *Dictionnaire universel du XIXe siècle*, 13e vol., par P. LAROUSSE. Article Prévost, Jacques.

Saône, l'abbé Besson, l'historien de la ville de Gray, et enfin notre ancien collègue Castan, dont l'autorité en matière historique est indiscutable et hors de doute.

Ajoutons, pour terminer cette nomenclature, que M. Perchet dans son ouvrage, *Le culte à Pesmes*, pose également le problème, mais sans le résoudre complètement (1).

Cette divergence d'opinions plus ou moins autorisées sur la question du lieu de naissance de Jacques Prévost, et d'autre part la dispersion des rares notices concernant notre artiste, éparses dans un grand nombre d'ouvrages, nous ont engagé à vous présenter un travail d'ensemble sur son œuvre, qui présente un réel intérêt dans le développement des arts en Franche-Comté à l'époque de la Renaissance.

Nous rechercherons aussi, malgré le petit nombre et la pauvreté des documents, s'il ne serait pas possible de dégager la vérité sur le lieu de naissance du peintre comtois et de donner ainsi une solution définitive à ce point spécial de l'histoire artistique de notre pays.

LES DÉBUTS DE JACQUES PRÉVOST

Jacques Prévost, comme la plupart des artistes de son époque, fut à la fois graveur et peintre, sculpteur et architecte. Comme eux aussi, il fut pauvre et miséreux, confondu avec la masse des artisans vulgaires, *les chaussetiers, les bonnetiers*, etc... et obligé, pour gagner sa vie, de faire non seulement des gravures et des tableaux, mais encore de broyer lui-même ses couleurs, d'apprêter ses panneaux et même de les encadrer (2).

(1) *Le Culte à Pesmes.* Notes historiques, par E. PERCHET. Imprimerie et lithographie Roux, à Gray.

(2) Les comptes des bâtiments du Roi nous révèlent que François Clouet, peintre du roi, portraitiste officiel, a été appliqué aux besognes les plus diverses : décoration de bannières ou de voitures, moulages après décès,

Il faut se rappeler en effet que c'est par le crayon d'abord, le burin ensuite, que nos anciens peintres débutaient dans la carrière artistique pour arriver plus tard à l'honneur de tenir le pinceau, quand la protection d'un grand seigneur venait les sortir de misère et leur permettait de suivre leur vocation.

Il fallait donc être non seulement un artiste de valeur mais appartenir *aux gens de mestier* pour obtenir le visa tant recherché des maîtres jurés.

Le moindre défaut d'une toile légèrement plissée, un bois qui gondolait, des couleurs douteuses, faisaient rejeter impitoyablement la matière première. En revanche, pas de travaux hâtifs, pas de production exagérée. Tout était étudié longuement et minutieusement dans ses moindres détails par ces artisans en passe de devenir artistes, à la fois peintres et enlumineurs, imagiers et sculpteurs. Aussi, la postérité restera-t-elle longtemps encore en admiration devant ces œuvres d'un fini accompli et d'une conservation parfaite.

Il fallait d'autre part, pour donner à ces artistes pauvres et besogneux les moyens de vivre et de produire, que de hauts personnages entrassent en scène et les prissent sous leur protection.

Ce ne fut malheureusement pas le cas général en France, dans le cours du XIVe et du XVe siècle, d'où cette glorification, exagérée jusqu'à l'apothéose, des primitifs étrangers au détriment des nôtres. C'est ce que naguère notre ami H. Bouchot a si bien su mettre en relief dans son exposition des *primitifs français* (1) et dans les commentaires dont il l'a fait suivre (2).

confection, arrangement du mannequin royal et organisation des obsèques à la mort de Henri II, contrôle des monnaies, etc... (Extrait de la *Gazette des Beaux-Arts*, de juillet 1907, sous la signature de François Courboin.

(1) L'exposition des *primitifs français*, au pavillon de Marsan, eut lieu du 11 avril au 14 juillet 1904.

(2) *Catalogue de l'exposition des Primitifs français* (Peinture),

Ce fut alors, comme on se le rappelle, pour le monde artistique une véritable révélation, dont notre amour-propre national ne put que s'enorgueillir.

La différence entre Philippe dans les Flandres, protecteur né des arts et Louis XI en France, aux vues étroites et mesquines, explique suffisamment les raisons qui ont fait reléguer nos artistes nationaux au second plan, en méconnaissant leur talent et, souvent, en entravant l'essor de leur génie.

Aussi devons-nous conserver toute notre admiration pour ceux qui, à l'encontre des idées admises, ont su dépister les vrais artistes et les encourager de leur protection.

Le puissant appui qu'ils apportèrent ainsi aux productions somptuaires fut le signal d'une véritable renaissance du mouvement artistique dans notre pays. « Les ducs d'Anjou, de Berry et d'Orléans, dit M. de Laborde, forment dans la cour de France et parallèlement à la cour des ducs de Bourgogne comme une auréole éclatante dont il est bien difficile de détourner les yeux (1). »

Jean Goujon, Bernard Palissy trouvèrent leur « Mécène », dans le connétable de Montmorency (2) : Philibert Delorme rencontra le cardinal du Bellay (3). Quant à notre pauvre Jacques Prévost, après avoir promené son crayon et son burin de Pesmes à Dole et de Dole à Salins, *portraicturé*,

Paris, 1904, in 8°, par H. Bouchot, J.-J. Guiffrey, Léopold Delisle, Frantz Marcou, H. Martin et Paul Vitry.

Exposition des Primitifs français, Paris, Lévy, édit., 1904, in-folio, 100 planches, par H. Bouchot.

(1) *Les ducs de Bourgogne*, par Delaborde, tome III, page 1.

(2) Le connétable de Montmorency fut le protecteur de Jean Goujon et de Bernard Palissy qui avaient embrassé la Réforme et étaient en butte aux persécutions religieuses. Il fit décorer son château d'Ecouen de superbes faïences et terres cuites par Bernard Palissy, pour lequel il obtint plus tard le titre « d'inventeur des rustiques figulines du Roy et de la Reyne mère ».

(3) C'est le cardinal du Bellay qui fit venir Delorme à Paris et l'introduisit à la cour de Henri II.

chemin faisant, des vierges et des saints (1), redoré des cierges d'église et des *bastons à pourter le poille* (2), il fût resté pour toujours un inconnu et un oublié, si la haute protection du cardinal de Givry (3) d'abord et de Jehan d'Amoncourt (4), son coadjuteur, puis de son ami d'enfance, Catherin Mayrot, n'était venue le sortir de misère et faire du petit artisan de Pesmes l'artiste dont nous admirons encore aujourd'hui l'œuvre capitale et qui fut un des inspirateurs de notre école primitive comtoise.

LES DESSINS ET LES LETTRES DE JACQUES PRÉVOST

L'art, qui a le grand privilège de refléter la société et ses mœurs, reflète bien davantage encore le tempérament et les passions de celui qui s'y livre. La plume ou le pinceau, le crayon ou le burin n'évoquent pas seulement l'histoire d'une époque : ils caractérisent aussi l'artiste, en traduisant fidèlement sa pensée et ses aspirations.

(1) Il existait autrefois dans notre province un grand nombre de tableaux sur bois avec volets qui étaient de la main de Jacques ou de Jean Prévost, son parent.

(2) Extrait d'une quittance qui se trouve dans les Archives communales de Pesmes et qui est signée J. Prévost, 1565.

(3) Le cardinal de Givry était le fils de Philippe de Longwy, seigneur de Gevrey ou Givry (Jura) et petit-fils d'Henriette Grandson, dame de Pesmes qui fut inhumée dans l'église de Pesmes. C'était donc un compatriote de Jacques Prévost, ce qui explique la protection que lui a accordée ce prélat. Il fut successivement chanoine, archidiacre et enfin évêque de Mâcon, par la démission d'Etienne de Longwy, son oncle qui occupait ce poste. Il passa de là, à l'évêché de Langres, puis à ceux d'Amiens et de Poitiers, où il mourut en 1561 et fut remplacé par un de ses amis, son ancien coadjuteur, Jehan d'Amoncourt.

(4) Jehan d'Amoncourt était d'origine bourguignonne, compatriote aussi de Jacques Prévost qu'il avait connu à Dijon où ce peintre avait travaillé comme l'indique sa correspondance et à Langres chez le cardinal de Givry, dont il était le vicaire général et qu'il remplaça plus tard (1561) à l'évêché de Poitiers.

Les lettres de Jacques Prévost, qu'accompagnent quelques dessins humoristiques, sont encore plus significatives à cet égard Elles nous font entrer en effet dans la vie intérieure de notre peintre, en nous initiant à son état d'âme et en nous faisant connaître ses pensées les plus intimes.

Dans ces lignes, où l'homme se livre tout entier, sans arrière pensée et sans crainte d'une publication posthume, on devine l'histoire vécue d'un artiste parcourant une à une toutes les étapes de la pauvreté avant d'arriver au bien-être d'abord et à la notoriété ensuite.

M. Lechevallier-Chevignard [1], ancien professeur à l'Ecole des Arts décoratifs, a eu la bonne fortune de rencontrer trois dessins inédits de Jacques Prévost, dont deux illustraient des lettres qu'il adressait à un de ses amis, à Dijon

Nous avons pensé que dans une étude d'ensemble de l'œuvre de Jacques Prévost, il était intéressant de reproduire ces lettres et ces dessins que nous empruntons au Magasin Pittoresque et dont notre ancien confrère, le peintre Lancrenon, a déjà parlé autrefois à la Société d'Emulation du Doubs, dans une notice consacrée à notre artiste franc-comtois, à propos d'un achat fait par notre musée d'un de ses tableaux [2].

Une main maladroite a malheureusement émargé ces pages et détruit une partie de la correspondance dont les fragments conservés font regretter, davantage encore, la perte de ceux qui ont disparu.

Malgré cela, ces quelques lignes sont d'une importance capitale. Elles nous font connaître l'homme en nous le montrant sous des couleurs vraiment bien séduisantes.

Les croquis à la plume qu'accompagnent ces lettres

(1) Le *Magasin pittoresque*, année 1857. Jacques Prévost, peintre et graveur sous François Iᵉʳ et Henri II, par LECHEVALLIER-CHEVIGNARD, p. 315.

(2) *La Société d'Emulation du Doubs en 1868*. Notice sur le peintre franc-comtois Jacques Prévost, par LANCRENON.

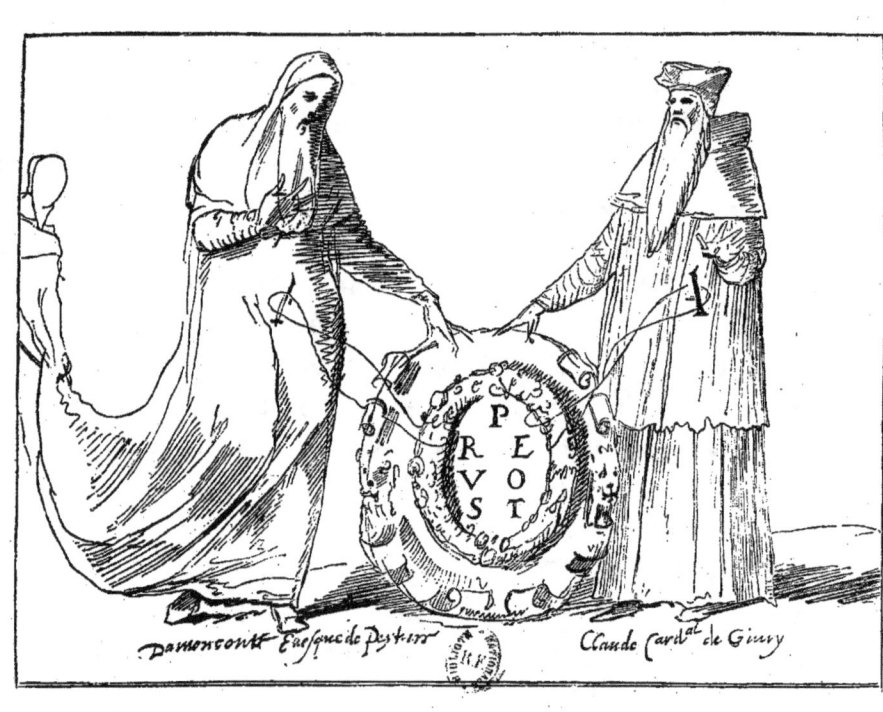

Croquis à la plume de Jacques Prévost
d'après le *Magasin pittoresque* (année 1857)

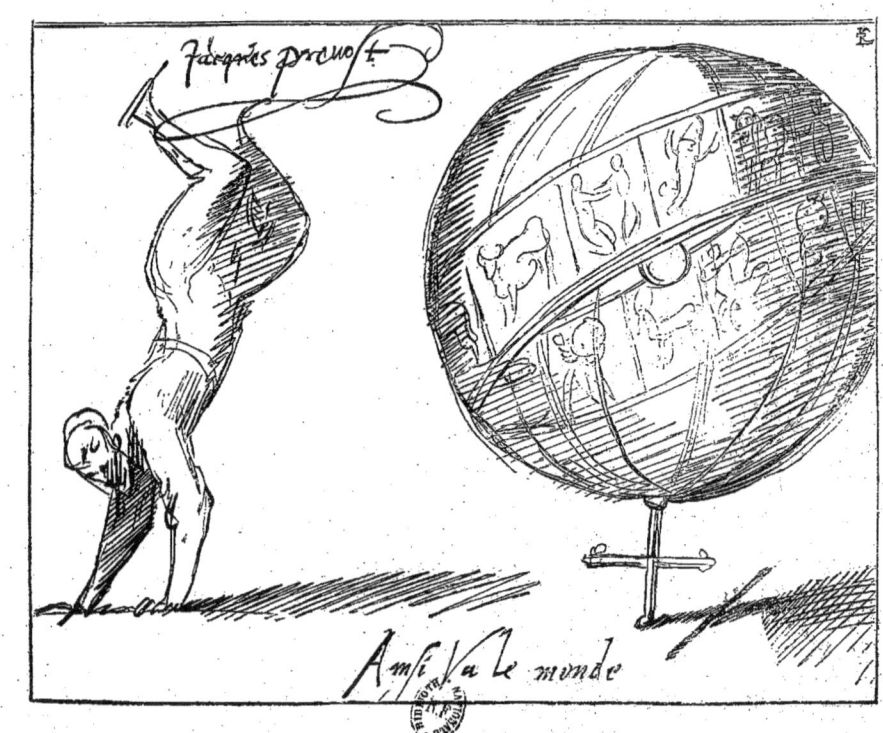

Croquis à la plume de Jacques Prévost
d'après le *Magasin pittoresque* (année 1857)

Dessin de CHEVIGNARD.

sont finement enlevés et leur donnent un charme de plus.

Voici dans leur intégralité ces lignes qui nous transportent au siècle de Rabelais, siècle sensuel et facétieux, satirique et railleur.

Première lettre. — « escrire encoyre ung faictz de mes vaillances. Cest que moy estant couché, me voient envyronné de soyes et de brodures, de toutes pars, jusques au coussins dessoubs ma teste ouvrez de soye, nestoyé à mon ayse. Ains plus tôt me désiroye en ma chambre philosophalle, laquelle est tendue de cette clère toille que aregnes a accoutumer me filler. Et pour abrévier le conte, le dict seigneur a continuer de bien en myeulx sa bénivolance jusques a maintenant avec lequel jay tousiours manger, en sorte je suis bien sou. Et quant à la besoingne, je l'ai achevée et posée à son très grand contentement, et bien au grez du Révérendissime cardinal de Gyvry, lequel l'a visitée par plusieurs foys et pour ce que mes prospéritez vous seront aultant felix et agréable comme à moy-mesme, pour l'inséparable conjonction de notre admytié, vous veux encoyre raconter de mes faictz et gestes. — C'est que moy estant en la maison episcopalle dudict cardinal de Gyvry, monsieur de Simoney y arriva pour quelque affaire, qui est l'ung de ses maistres d'hostelz, me dict et ainsi le commanda à monsieur le promoteur concierge de ladicte maison, et aussi ne me fut reffuser, car ainsi le vouloit ledict seigneur cardinal, et luy estant arrivé en sa dicte maison à Langres et avoir veu ce que je faict pour luy, en a heu tel contentement que le pris raisonnable que j'ay demandez, et en tel espèce, m'a esté accorder, sans y faire difficulté quelconque ».

« Ainsi, monsieur, vous voyez comme celluy qui régit fortune me faict obtenir la bénivolance de deux groz personnages, qui m'a rendu aussi fier qu'un asne qui a la queue coupée. Monsieur, est-ce que vous pourroye escripre de mes haulx et glorieux faictz, et pour le surplus, je vous suplie advoir tousiours en recommandation ung de vos amys. Jacques Prévost (1) ».

(1) Cette lettre a dû être écrite comme le fait remarquer M. Lechevallier-Chevignard, dans son article du *Magasin pittoresque*, entre les années

Deuxième lettre. — Dans cette seconde lettre, Jacques Prévost écrit probablement au même ami et lui dit combien il regrette d'avoir quitté Dijon :

« ... attendu la venue de monsieur vostre frère qui a esté cy tost de retour à Dijon.... ».

Il demande ensuite :

«Cy la cheminée fume fort et lequel de voz deux esgume le pot.... ». « Au surplus, vous mescriprés ung petit mot comme maistre... c'est gouverner despuis que sa bride est rompue.. » « Combien de livres de chandoilles illa consumer à besoingner, car je seroye marry cy prenoit les matieres trop à cueur, attendu la coqueluche qui la naguères tourmenter ».

« Monsieur, il ne tiendra qua vous et de cela je vous en prie mavertir combien de cayers de papier vous avez gatez depuis mon despartement de Dijon, car je prophetize, en escripvant, que vous et moy, ensamble maitre Jean, avons aultant faict l'ung comme l'aultre ».

Que de philosophie dans ces quelques lignes arrivées jusqu'à nous !

Notre pauvre artiste franc-comtois, à l'instar de quelque « truand mal entripaillé » de Rabelais, se prélassant dans la *soye* et faisant *chère lie*, paraît tout honteux de l'hospitalité quasi-princière qu'il reçoit chez son protecteur, le haut et puissant cardinal de Givry.

Il se trouve mal à l'aise dans ce grand lit à courtines où *jusqu'aux coussins dessoubz sa teste sont ouvrez de soye*... Aussi est-ce avec un regret non dissimulé qu'il pense à la *clère toille* que seules *les aregnes* avaient coutume de filer pour tapisser sa chambre *philosophalle*, cette pauvre chambre où tout manquait, sauf la jeunesse et la

1555 et 1561 ; c'est-à-dire au moment où l'évêque d'Amoncourt avait déjà remplacé dans son siège le cardinal de Givry, mort en 1561, puisque J. Prévost parle de ses deux protecteurs et qu'il crayonne leurs portraits sur la même feuille.

gaieté et qu'il regrette, comme plus tard le savetier de notre bon Lafontaine regrettera, avec ses chansons perdues, sa bonne humeur et sa joie envolées pour toujours.

Maintenant il est repu : on le paie royalement et il mange *à son soû!* On l'entoure, on est plein de prévenances pour lui et la fierté qu'il éprouve de la protection de ces deux *gros* personnages, le cardinal de Givry et l'évêque d'Amoncourt est semblable à celle, dit-il malicieusement, que doit éprouver un âne *qui aurait la queue coupée!*

Pour Jacques Prévost en effet, c'est *le monde renversé*, vieux cliché dont les caricaturistes de tous les temps et notamment ceux des XIV° et XV° siècles avaient déjà abusé, en nous montrant tantôt un lièvre emportant un chasseur au bout de son fusil, tantôt un bœuf conduisant la charrue !

Aussi, notre peintre ne manque-t-il pas dans sa lettre, après avoir crayonné les portraits de ses deux protecteurs, le cardinal et l'évêque, dont les mains reposent sur un cartouche signé de son nom, d'esquisser une mappemonde mal équilibrée sur la pointe d'une croix et à côté d'elle, un homme marchant sur les mains.

Ainsi va le monde, écrit-il philosophiquement, en guise de devise, au bas de son dessin : *le monde renversé*, où chacun marche les pieds en l'air et la tête en bas et où de pauvres diables comme lui sont princièrement traités, contrairement à tous les usages et surtout à tout ce qu'il avait éprouvé lui-même auparavant.

Je vous laisse à penser ce que dirait aujourd'hui, à l'aurore du XX° siècle, notre pauvre Jacques Prévost, si déjà, dès le milieu du XVI°, *tout marchait à l'envers!*

La deuxième lettre dont quelques lambeaux de phrases seulement nous sont parvenus, est écrite sur un ton plus familier encore et adressée probablement au même personnage.

Jacques Prévost s'y montre inquiet de la santé et de

la conduite du fils de son correspondant dont malheureusement le nom a disparu.

Comment s'est-il comporté demande-t-il, depuis que *sa bride est rompue* et combien *de livres de chandoilles* a-t-il usé *à besoigner* (1).

Puis il s'informe *cy la cheminée fume fort*, et il tient à connaître quel est celui des deux qui *esgume le pot* depuis qu'il a quitté Dijon.

Tout cela démontre amplement que le pauvre hère qu'était notre peintre comtois n'avait pas toujours été à l'abri du besoin, comme tant d'artistes du reste, et que, lorsqu'il habitait Dijon, il avait dû souvent déposer son pinceau, pour aller à son tour *esgumer le pot* et empêcher *la cheminée de fumer*.

Sa lettre est, comme la première, agrémentée de quelques traits de plume. Ici, c'est un lion courroucé, symbole peut-être de son état d'âme et de ses sentiments irrités, malgré le luxe apparent dont il est entouré.

Il est penaud, *comme un âne qui a la queue coupée*, suivant son expression, de se voir si adulé et si bien traité, mais il est furieux aussi, comme un lion enfermé dans sa cage, d'avoir perdu sa liberté et de ne pouvoir comme autrefois *esgumer le pot* lui-même, c'est-à-dire vivre à sa guise.

A ces dessins satiriques et moqueurs qui illustrent sa correspondance, tout en en rendant le texte plus clair, il convient d'ajouter le portrait du cardinal de Givry.

C'est un très beau dessin, fort habilement exécuté et que M. Lechevallier-Chevignard a relevé au cabinet des estampes (2).

Le cardinal y est représenté à mi-corps, porteur d'une

(1) Il n'y a pas lieu de s'étonner de rencontrer, sous la plume d'un contemporain de Rabelais, ce mot employé généralement dans un sens érotique.

(2) Nous l'empruntons au *Magasin pittoresque* qui l'a publié en 1857, p. 317.

CLAVDE DE LONGVY, CARDIN.
DE GIVRY, EVESQ. DE LENGR.

1560

Le Cardinal de Givry

d'après le dessin de J. Prévost conservé à la Bibliothèque Nationale

très longue barbe, la tête recouverte de la barette cardinalice. Les traits sont nettement accusés, le regard est doux et l'ensemble de la physionomie donne l'impression de la bienveillance et de la bonté.

En marge de ce dessin est inscrite la mention : CLAUDE DE LONGVY, CARD. DE GIVRY, ÉVÊQ. DE LENG, 1560.

Castan relève encore, comme ayant existé autrefois dans la galerie des Gauthiot d'Ancier à Besançon, un album de dessins de Jacques Prévost exécutés d'après la bosse (1). Il est signalé, en effet, dans l'inventaire dressé à la mort de Gauthiot par sa veuve, pour ses biens de Besançon et de Gray, dans les termes suivants : *Ung libvre faict par maistre Jacques Prévost, où sont despainct plusieurs corps et testes, le tout faict après le reliefz, taxé quattre francs* (2).

J. Gauthier parle également de ces dessins dans son *Annuaire* du département du Doubs pour l'année 1892.

Malheureusement, il n'en reste pas trace aujourd'hui et nous sommes obligés de nous contenter de ceux que nous devons aux investigations de M. Laurent-Chevignard.

Quoi qu'il en soit, les dessins de Jacques Prévost présentent, malgré leur petit nombre et avec le texte qui les accompagne, un réel et puissant intérêt.

Quoi de plus suggestif, en effet, que ces lettres ! Elles nous font connaître un Jacques Prévost ignoré, sceptique et gouailleur, ne perdant pas un coup de dent à la table bien servie du cardinal, tout en raillant le luxe dans lequel il se débat, étonné qu'il est surtout de s'y rencontrer.

Ne croirait-on pas lire un chapitre inédit de son contemporain le curé de Meudon, illustré par un crayon spirituel et railleur ?

(1) La Société d'Emulation du Doubs, année 1879. *La table sculptée de l'Hôtel de Ville de Besançon et le mobilier de la famille Gauthiot d'Ancier*, par A. CASTAN, page 70.

(2) Le franc de notre province valait alors 13 sous et 4 deniers de France. Mais il y a lieu de tenir compte de la valeur de l'argent au XVIe siècle qui était au moins dix fois plus grande qu'aujourd'hui.

LES GRAVURES DE JACQUES PRÉVOST

Il existait à Pesmes, à la fin du xve siècle et au commencement du xvie, une famille Prévost, dans laquelle la peinture était en quelque sorte héréditaire et dont la plupart de ses membres tinrent honorablement le pinceau.

Dans son intéressant et érudit ouvrage *La Franche Comté*, H. Bouchot a relevé le fait. En quelques lignes, il effleure la magnificence et la grandeur du château de Pesmes, à l'époque des Labaume-Montrevel, qui venaient, dit-il, « y quérir le soulagement aux anémies des palais royaux » et autour de qui, « une très rudimentaire et naïve pépinière d'artistes se forma, dont les noms modestes sont égarés pour nous. Il y eut ce Jacques Prévost légendaire, à la fois peintre et graveur, qui laissa dans l'église de Pesmes, une œuvre encore aperçue et de très vieux peintres flamands, qui, près de cinquante années auparavant, avaient dessiné sur vélin les fêtes du mariage entre Jean de La Baume et Bonne de Neuchâtel. En ce temps-là Pesmes avait sa cour et son grand château (1). »

Si les archives municipales et les registres paroissiaux de cette petite ville, sont muets sur la naissance de notre artiste, il n'en est pas moins vraisemblable, comme nous le verrons plus loin, qu'il devait appartenir à cette famille de peintres et que c'est auprès des siens qu'il reçut ses premières leçons (2).

Il est probable aussi que c'est à ses dispositions heureuses pour les Beaux-Arts, qu'il dût son départ de Pesmes, ce qui lui permit d'aller chercher au loin des maîtres dignes de lui et de son précoce talent.

(1) H. Bouchot. *La Franche-Comté*. Illustrations par Eugène Sadoux. Edition nouvelle, Paris, 1904, p. 448.
(2) E. Perchet. *Loc. cit.*, page 202.

C'est à Salins qu'il débuta dans l'art de manier le burin, chez Claude Duchet (1) qu'il suivit à Rome par la suite et chez son neveu Antoine Lafreri, l'éditeur de cartes de géographie et d'estampes si recherchées encore aujourd'hui (2) ; mais ce n'est que de longues années après qu'il devint l'ami et l'émule de Jean Duvet, de Langres, *le maître à la Licorne* (3).

Ses premières estampes portent le millésime de 1535 et il en est arrivé dix-neuf jusqu'à nous, toutes de la plus insigne rareté.

Il est inexact d'autre part, comme cela a été dit à maintes reprises, que Jacques Prévost ait renoncé à la gravure à partir de 1538, pour se consacrer entièrement à la peinture. Ses plus belles productions dans ce genre, une *Vénus*, une *Cybèle* et enfin une *Charité Romaine*, portent la date de 1547. Elles dénotent à ce moment, un artiste déjà sûr de lui et se faisant le graveur de ses propres tableaux.

Cette erreur provient aussi de ce que, pendant ce laps de

(1) Claude Duchet, graveur et éditeur d'estampes, né à Salins au commencement du XVI° siècle et mort à Rome en 1585. On a de lui un atlas très considérable. *In-fol. max.*

(2) Lafreri Antoine, graveur et imprimeur, né à Salins ou à Orgelet (Jura), en 1512. Il s'établit à Rome auprès de son oncle Claude Duchet, comme marchand d'estampes et de cartes géographiques. Rentré en France après s'être brouillé avec son parent, il ne tarda pas à revenir en Italie, et mourut à Rome en 1577. Ses principales publications sont : *Suovetausilia*, Rome, 1553. — *Speculum Romanæ magtidunis*, 118 planches (1554-1573). — *Jupiter foudroyant les géants*, d'après Raphaël. — *La naissance d'Adonis*, d'après Salnati, etc... Toutes ces gravures sont encore recherchées des amateurs. Le Dr Roland de Besançon en possède une épreuve dans sa collection et moi-même j'ai pu m'en procurer une également dans une vente publique. Elle porte en marge : *Ant. Lafreri Sequanis formis expressa Romæ*, avec le monogramme FG, ce qui indique que Lafreri n'en a été que l'éditeur.

(3) Duvet, Jean, dit le *maître à la Licorne*, graveur, né à Langres en 1845. Il fut orfèvre de François 1er. Son surnom lui vient de ce qu'il mettait souvent une licorne comme motif de décoration dans ses estampes. On ne connait pas la date de sa mort ; mais il vivait encore en 1561.

temps, nous ne savons rien sur l'existence de notre artiste, qui s'oubliait en Italie dans les délices de la nouvelle *Capoue* artistique (1).

Rome, en effet, conviait alors le monde entier à venir s'inspirer au mouvement prodigieux de sa Renaissance et en s'y rendant, Jacques Prévost ne faisait, en somme, que suivre l'exemple de ses devanciers.

Les Michelin de Vesoul, les Mignot, les Jehan d'Arbois, avaient, dès le siècle précédent, ouvert dans notre pays cette longue liste de pèlerinages artistiques au delà des Alpes, tout en sachant sauvegarder, comme l'a démontré H. Bouchot, leur individualité propre et leur caractère particulier.

Quelques-uns même, comme Goudimel et Boissard, bisontins tous deux, y passèrent presque toute leur vie. Le premier, en effet, avait ouvert à Rome une école de musique qui devint rapidement célèbre et par laquelle passèrent presque tous les grands maîtres de l'époque. Quant à Boissard, le célèbre antiquaire, il s'appliquait à dessiner toutes les choses anciennes qu'il rencontrait et compulsait les notes qui lui permirent de publier plus tard le premier travail d'ensemble qui ait été fait sur les antiquités romaines (2).

Jacques Prévost n'échappa pas à la règle et c'est auprès des grands maîtres, les protégés de Jules II et de Léon X,

(1) C'est vers 1530 ou 1535, que Claude Duchet se rendit à Rome et c'est précisément à partir de ce moment-là, que l'on n'entendit plus parler de Jacques Prévost, qui avait suivi son maître, dans l'espoir d'aller étudier sur place les chefs-d'œuvre de la Renaissance italienne. Ce serait donc une erreur d'admettre sans preuves contraires, que Jacques Prévost ait pu être l'élève de Raphaël, mort en 1520. Aussi, pensons-nous que c'est auprès de Michel-Ange qu'il travailla et la diversité de son talent, apte à tous les genres, explique l'épithète flatteuse de *Michel-Ange de la Franche-Comté* dont l'avaient qualifié ses contemporains

(2) Goudimel, célèbre compositeur de musique, né à Besançon en 1520, et Boissard, antiquaire, né à Besançon en 1528, et mort à Metz en 1602. Tous deux appartenaient à la Religion réformée.

qu'il vint assouplir son talent naissant et puiser l'inspiration.

Toutes ses gravures sont signées et datées, ou simplement marquées de son monogramme, resté longtemps indéchiffrable.

Marolles, dans son catalogue de 1666, l'attribue à un graveur, du nom de *Perjeconter*, sur lequel du reste, il n'a jamais pu fournir aucune donnée sérieuse. P. Orlandi marche sur ses traces et répète de confiance la même inexactitude. Nous en dirons autant de M. Gauthier qui, dans son annuaire du département du Doubs pour l'année 1892, se fait l'interprète d'une erreur analogue en attribuant les premières gravures, celles datées de 1535 à 1537, au graveur Perruzi Sanesse, dont le chiffre a une certaine ressemblance avec celui de Jacques Prévost. Seul Mariette a su faire la lumière et rendre à notre graveur franc-comtois la propriété d'un monogramme qui lui appartenait bien réellement.

Dans ses annotations manuscrites à l'ouvrage de P. Orlandi, il a démontré que ce chiffre ne pouvait être que celui de Jacques Prévost et Robert Dumesnil qui relève cette particularité s'estime « heureux, dit-il, d'être appelé le premier à transmettre au monde artistique par la voie de l'impression cette vérité historique (1). »

Pourquoi faut-il que la note manuscrite de Mariette qui éclaire d'un jour tout nouveau la question du monogramme et la tranche d'une façon définitive, la complique au contraire sur le lieu de naissance de l'artiste et cela, sur une simple affirmation sans contrôle.

Voici d'après Robert Dumesnil, le catalogue explicatif complet des dix-neuf estampes connues de Jacques Prévost.

(1) *Le peintre-graveur français*, ou *Catalogue raisonné des estampes gravées par les peintres et les dessinateurs de l'Ecole française*, ouvrage faisant suite au peintre-graveur de M. Bartsch, par A. P. F. ROBERT-DUMESNIL, Paris, 1850.

1. — Vénus

« *Elle est debout, vue de face, parée de sa ceinture. Un manteau jeté sur l'une de ses épaules, voltige à gauche parmi les cheveux de la déesse et retombe derrière elle jusqu'à terre, en cachant la partie supérieure d'un serpent, qu'on aperçoit derrière les cuisses et les jambes de Vénus qui tient de ses deux mains sur son épaule gauche, un vase dont la panse est ornée d'une guirlande de chérubins et d'où coule un liquide animé de serpents, tombant dans un autre vase placé sur un socle à la droite du bas et qui porte ces inscriptions.* »

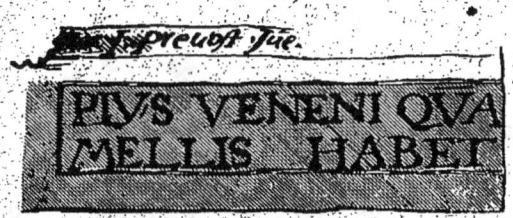

Le millésime 1546 est gravé sur un dé de pierre, à gauche vers le bas.

Hauteur : 182 millim. — Largeur : 115 millim.

2. — Cybèle

Debout et vue de face, adossée à un arbre et vêtue jusqu'à la ceinture, elle porte sur chacune de ses mains Jupiter et Junon qu'elle considère avec amour. Sa tête est surmontée d'un petit temple orné d'un fronton et de deux tours. Un vase renversé à la gauche du bas, y répand de l'eau. On lit dans la marge : OPIS SATURNI COIUNX MATERQUE DEORUM, 1547. I. prevost, Inv.

Haut. : 208 millim. dont 9 de marge. — Largeur : 82 millim.

3. — Portrait de François I^{er}, roi de France

En demi-figure et à peu près fort comme nature, on voit le père des arts et des lettres presque de face, vêtu de son armure qu'un manteau recouvre en partie ; il regarde à gauche d'où

vient la lumière et il est paré du collier de l'ordre de Saint-Michel. Ses cheveux sont plats et sa barbe frisant est peu fournie. Sa tête est recouverte d'une toque empanachée que surmonte une couronne radiale. De la main droite qui ne se voit qu'en partie, il tient sa masse d'armes sur laquelle il s'appuie. En haut, sont à gauche, le casque royal, et, à l'opposite, le chiffre du maître sous lequel est le millésime 1536 en cette forme :

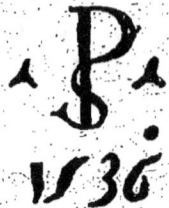

On lit dans la marge : FRANCISCUS GALLORUM REX CHRISTIANISSIMUS.

Haut. : 438 millim. dont 16 de marge. — Larg. : 300 millim.

4 à 7. — Les termes d'après Polidore de Caldara

(Suite de quatre estampes dont voici les dimensions réduites).

Haut. : 258 à 270 millim. — Larg. : 185 à 190 millim.

4. Deux termes sur une même planche. L'un à gauche, tient une draperie de la main droite et a l'autre posée sur sa hanche. Sa tête est de profil. L'autre, vu de face, a les bras croisés sur sa poitrine. Dans une tablette, au milieu du bas, est le monogramme du graveur et l'année 1535.

5. Deux autres sur une même planche. Celui de gauche est vu de profil et tourné vers la droite. Il a la tête couronnée de pampres. L'autre qui est de droite, a le corps de face, mais la tête retournée à gauche est de profil. Il est sur un terme basé sur une énorme griffe d'aigle. Dans une tablette, à la droite du bas, est le chiffre et l'année 1535.

6. Deux hommes supportent des architraves. Celui à gauche,

vu de face, a le bras gauche élevé sur sa tête, et il tient à la main droite la draperie qu'il a autour des reins. L'autre, vu de profil et tourné vers la droite, a les deux bras élevés sur sa tête. L'un et l'autre se terminent en un tronc d'arbre au lieu de jambes. Vers la droite du bas est le chiffre de l'artiste et l'année 1538.

7. *Deux cariatides supportent une architrave. Celle qui se voit à gauche tient un flambeau à la main ; l'autre est vue de profil et porte la main gauche sur son visage et la droite sur un vase placé derrière elle. A la droite du bas est le chiffre et l'année 1538.*

8 à 19. — Différentes parties d'architecture de l'ordre corinthien marquées de leurs proportions.

(Suite de douze estampes où se voit le monogramme du maître).

Pièce datée de 1535.

8. *Chapiteau des termes d'Antonin.*
 Haut. : 225 millim. — Larg. : 143 millim.

Pièces datées de 1537.

9. *Chapiteau tiré du colisée.*
 Larg. : 183 millim. — Haut. : 128 millim.

10. *Base tirée d'une colonne du Palais Baldassini.*
 Larg. : 162 millim. — Haut. : 108 millim.

11. *Etablissements tirés des thermes.*
 Haut. : 158 millim. — Larg. : 120 millim.

12. *Etablissements tirés de l'Eglise Sainte-Agnès.*
 Haut. : 145 millim. — Larg. : 119 millim.

13. *Etablissement tiré du Capitole.*
 Haut. : 175 millim. — Larg. : 127 millim.

14. *Etablissement tiré du temple d'Antonin et de Faustine*
 Haut. : 280 millim. — Larg. : 140 millim.

15. *Entablement et frises tirés du même temple.*
 Haut. : 208 millim. — Larg. : 143 millim.

Pl. V.

François Ier, roi de France

Gravure de Jacques Prévost

(1536)

16. *Etablissements tirés des églises de Sainte-Potentiane et de la Minerve.*
 Haut. : 212 millim. — Larg. : 135 millim.

17. *Etablissements tirés des monuments antiques de Rome.*
 Haut. : 203 millim. — Larg. : 143 millim.

18. *Entablements tirés de Ste-Bibiane.*
 Haut. : 212 millim. — Larg. 135 millim.

19. *Entablements tirés du Capitole.*
 Haut. : 215 millim. — Larg. : 160 millim.

Ces dix-neuf estampes de Jacques Prévost, les seules connues actuellement, sont toutes datées et signées, ou simplement marquées de son monogramme formé avec avec la lettre P, ou avec les lettres J et P artistement enlacées.

Il est bon d'ajouter que ces chiffres sont d'inégale valeur : le plus beau est sans contredit celui qui accompagne le portrait de François Ier.

Du reste, cette gravure conservée à la bibliothèque nationale[1] est bien supérieure aux autres tant par ses dimensions (*long. 438 mill. dont 16 de marge, larg. 300 mill.*), que par le fini de son exécution. Aussi, est-elle considérée par tous ceux qui ont le culte de l'estampe et de l'image comme une des premières bonnes gravures faites en France.

Voici du reste comment l'apprécie M. Georges Duplessis, ancien conservateur au cabinet des estampes, dans son *Histoire de la gravure en France*.

« Jacques Prévost, dit-il, grava un superbe portrait du roi François Ier, plein de caractère et d'expression ; la bouche vieillie du monarque est rendue avec une vérité qui lui déplut peut-être, et si les courtisans purent faire

(1) Bibliothèque nationale. Département des Estampes. Collection des rois de France.

un reproche au graveur de son exactitude, la postérité doit lui en faire un mérite (1) ».

En 1536, date de la signature du portrait de François Ier, notre pays était très en retard sur l'Allemagne et l'Italie où l'art du burin brillait alors du plus vif éclat. Aussi, sommes-nous particulièrement heureux, de pouvoir, grâce à l'extrême obligeance de M. Jean Bouchot (2), élève à l'école des Chartes, donner un spécimen de cet art encore à l'état rudimentaire en France et dans lequel, au dire des plus éminents critiques, notre compatriote a excellé et s'est montré un maître.

La bibliothèque de Besançon, si riche en documents de tous genres, possède une des rares collections à peu près complète (15 planches) des gravures connues de Jacques Prévost, qu'elle doit aux savantes et patientes recherches de son fondateur l'abbé J.-B. Boisot (3).

Dans un volume de grand format se trouvent recueillies, en effet, un grand nombre d'œuvres de Lafreri, Ant. Salamanca, Jacques Prévost, etc... où les artistes franc-comtois tiennent une grande place. La réunion de ces planches forme une collection des plus précieuses, qui nous montre non seulement quel était l'état de la gravure en France, au milieu du XVIe siècle, mais aussi quelle grande part prirent nos compatriotes, dans le prodigieux mouvement artistique de la renaissance.

Dès cette époque, en effet, nos artistes, abandonnant les sentiers battus, surent « être eux-mêmes » comme nous le fait remarquer M. Georges Duplessis et « donner à leurs

(1) Georges DUPLESSIS. *Histoire de la gravure en France*, Paris, 1861, page 96.

(2) M. Jean Bouchot est le fils de notre distingué compatriote Henri Bouchot ancien conservateur au département des Estampes, membre de l'Institut, mort à Paris le 10 octobre 1906 et auquel la ville de Besançon a élevé une statue sur une de ses places publiques.

(3) Ex bibliothecâ Joan. Bap. Boisot, Abbatio S. Vincentio. Vesontion.

travaux un cachet distinctif et fort aisément reconnaissable (1) ».

Jusqu'en 1538, Jacques Prévost se contenta de reproduire des chapiteaux et des entablements tirés des monuments antiques ou les Termes de la Mythologie d'après Polidore de Caldara. Nous en excepterons pourtant le beau portrait de François I^{er}, daté de 1536 et quand il reprit son burin, en 1547, ce fut pour faire œuvre de maître et graver des figures de sa composition.

Il ne manqua pas, suivant les usages du temps, d'y adjoindre des citations ou des devises humoristiques, qui nous font connaître un Jacques Prévost lettré et tout imprégné de la poétique mythologie de l'antiquité.

OPIS SATURNI CONJUX MATERQUE DEORUM, écrit-il sous la gravure de Cybèle : déesse de la terre, épouse de Saturne et mère de Jupiter et de Junon qu'elle considère avec amour.

La devise qui accompagne Vénus, que l'on voit entourée d'amours et de serpents, le bien à côté du mal, est des plus significatives. PLUS VENENI QUAM MELLIS HABET, ajoute-t-il mélancoliquement !

Cette épigramme railleuse, rapprochée de quelques fragments de lettres que nous avons lues, nous montre la philosophie douce et résignée de notre artiste, parvenu à l'âge moyen de la vie et dont le cœur avait dû subir de nombreux assauts et compter peut-être bien des déboires.

Jacques Prévost était déjà à cette époque une victime de l'amour sur le chemin duquel il avait dû errer comme tant d'autres et rencontré probablement plus de regrets que de jouissances, *plus veneni quā mellis*, plus d'épines que de roses !!...

(1) Georges DUPLESSIS. *Loc. cit.*, page 25.

LES SCULPTURES DE JACQUES PRÉVOST

Jacques Prévost ne fut pas seulement peintre et graveur, mais comme tous les grands artistes de la Renaissance, il s'éprit de l'art sous ses différentes formes et fut encore, sculpteur et architecte.

Ce ne sont malheureusement que des descriptions vagues et incomplètes qui nous le font connaître sous ce jour particulier. Il ne reste en effet, aujourd'hui, aucune sculpture qu'on puisse sûrement lui attribuer. Le temps et les révolutions ont détruit cette partie intéressante de son œuvre. Il en est de même de ses travaux comme architecte qui ont disparu avec l'ancien palais épiscopal de Langres et le jubé de l'église St-Mamert.

Ce n'est pourtant pas le marteau révolutionnaire, comme l'indique M. Perchet dans son histoire du culte à Pesmes [1], qu'il faut accuser de ce vandalisme. Le jubé fut enlevé avant la révolution, à la demande du clergé qui le trouvait trop encombrant et nuisible surtout au coup d'œil général de l'intérieur de l'église [2].

Combien de destructions semblables n'ont-elles pas été faites dans une pensée de restauration, parfois aussi désastreuse que la ruine elle-même !

L'histoire a heureusement enregistré le nom de Jacques Prévost et elle nous apprend qu'il peut figurer avec honneur parmi les statuaires comtois du XVIe siècle.

Du reste, il est bien certain que la confiance que le cardinal de Givry avait accordée au peintre pour la décoration de son palais et de son église ne se fût pas continuée au sculpteur et à l'architecte, si Jacques Prévost n'avait pas déjà fait ses preuves et montré que, parallèlement à son pinceau et à

[1] PERCHET. *Loc. cit.*, page 204.
[2] *Précis de l'histoire de Langres*, par S. MIGNERET, page 306.

son burin, il pouvait manier également le ciseau et le compas pour traduire sa pensée et rendre l'expression de son talent et de son imagination.

M. Migneret, dans son *Histoire de Langres*, nous apprend en effet que le jubé de l'église Saint-Mamert était décoré de sculptures « exécutées par les maîtres les plus habiles de l'époque ». Or, Jacques Prévost fut précisément de ceux-là, puisqu'en même temps qu'il peignait pour cette église *Le Trépassement de la Vierge* (1550), il était chargé par le cardinal de sculpter des statues pour l'embellissement de ce jubé dont il avait déjà donné les plans et surveillé la construction.

Voici du reste de quelle façon M. Migneret apprécie l'œuvre de Jacques Prévost dans l'église Saint-Mamert, à Langres.

« Ce jubé commencé en 1550, écrit-il, par les ordres du cardinal de Givry, ne fut achevé qu'en 1555. Il était orné de sculptures exécutées par les maîtres les plus habiles et présentait une triple arcade. Celle du milieu servait d'entrée et les deux autres de chapelles dédiées à la Vierge et à Saint-Thiébaut. Du côté de la nef, il était terminé par une balustrade surmontée d'un grand Christ, placé entre deux statues, plus hautes que nature, de la Vierge et de saint Jean l'Evangéliste. Ces statues avaient été exécutées par Jacques Prévost, franc-comtois, élève de Raphaël (1). »

Nous reviendrons plus tard sur cette appellation d'élève de Raphaël, attribuée à tort selon nous à Jacques Prévost, concurremment du reste avec celle de disciple de Michel-Ange, plus conforme à la réalité des faits.

Ce qu'il faut retenir du passage cité plus haut c'est que notre compatriote fut un statuaire de mérite et que son puissant protecteur, le cardinal de Givry, n'eut pas recours seulement à son talent de peintre, mais qu'il fit encore appel

(1) S. MIGNERET. *Loc. cit.*, p. 306.

à ses connaissances spéciales comme sculpteur et architecte pour l'accomplissement de ses vastes projets.

Le cardinal de Granvelle agit de même quelques années plus tard. Il avait entendu parler depuis longtemps des talents multiples du peintre comtois et, en connaisseur éclairé, il avait su les apprécier à leur juste valeur. Aussi, ne demandait-il pas mieux que de l'attirer auprès de lui et de devenir, comme il l'était pour tant d'autres, son nouveau « Mécène », en remplacement du cardinal de Givry qui venait de mourir.

C'est ainsi qu'il le fit venir à Besançon et le chargea de différents travaux de peinture et de sculpture dont il ne reste plus trace aujourd'hui, de ces derniers tout au moins.

Jacques Prévost sculpta entre autres pour le palais du cardinal un bas-relief représentant une *Descente de croix* et deux statues, une *Foi* et une *Charité* (1).

Le cardinal qui aimait le palais de Besançon, construit par son père, comme on aime son berceau, ne pensait qu'à augmenter les collections si précieuses qui s'y trouvaient déjà et s'entourait d'érudits et d'artistes qui, sous sa généreuse impulsion, créaient ces merveilles que nous admirons encore aujourd'hui (2).

On voit par là en quelle estime le grand prélat bisontin tenait Jacques Prévost en l'admettant au nombre des grands maîtres appelés à la décoration de sa somptueuse demeure.

Ajoutons enfin, pour terminer ce que nous savons de l'œuvre sculpté de notre artiste, deux petites statuettes représentant des femmes couchées que l'on voyait encore, en 1733, au

Renseignements recueillis par J. Gauthier.

(2) Suivant un historien du temps, ce palais « pouvait passer pour quelque fameux temple de l'antiquité, ou plutôt pour une assemblée de dieux et de héros », statues en marbre, en bronze, de Jupiter, de Junon, de Diane, d'Hercule..., un Olympe ; les effigies des empereurs romains, et parmi les tableaux modernes, les œuvres rares des plus grands maîtres. — *Mon vieux Besançon*, par Gaston COINDRE, 1er volume, page 136.

château de Saint-Remy (Haute-Saône), mais dont on ne retrouve plus trace aujourd'hui (1).

Il est à présumer que, malgré le proverbe : nul n'est prophète dans son pays, notre artiste acquit une grande réputation dans notre ville, à la suite des travaux qu'il y exécuta. C'est de son passage à Besançon, en effet, que date le plus beau de ses titres, cette flatteuse appellation de *Michel-Ange de la Franche-Comté* que lui décernèrent ses contemporains et que Dunand consigne dans son manuscrit relatif à l'histoire de notre province (2).

Dans son ouvrage : *Le Culte à Pesmes*, M. Perchet émet encore l'hypothèse, sans l'appuyer du reste sur aucun document positif, que les sculptures qui décorent le portique de la chapelle Mairot, à Pesmes, pourraient bien être de la main de Jacques Prévost, ou, du moins, que cet artiste y aurait collaboré dans une certaine mesure (3).

Ces sculpture sont en effet fort intéressantes, « ciselées comme des pièces d'orfèvrerie », suivant l'heureuse expression de MM. J. Gauthier et de G. de Beauséjour, et feraient certainement le plus grand honneur au ciseau de notre compatriote. C'est là malheureusement une hypothèse que rien ne vient confirmer.

Nous savons au contraire qu'en 1554 (4), date de la cons-

(1) *Annuaire du département du Doubs*, par J. Gauthier. Année 1892.
(2) *Statistique de la Franche-Comté*. Manuscrit du père Dunand, 3ᵉ vol.
(3) E. Perchet. Loc. cit., page 204.
(4) La chapelle fondée par Catherin Mayrot et sa femme, fut commencée en 1554, comme l'indique l'inscription suivante, en lettres gothiques, qu'on lit encore sur un des murs, mais dont les noms propres ont été bouchardés, en 1793 :

L'an mil vᵉ cinquante quatre le dernier
jours en Feuvrier fust comencée cest
chapelle en l'honeur du sainct sépulcre
de nre seigneur Jhesu crist p[ar] noble home
Catherin Mayrot seigneur de Balay et de
Mutigney et p[ar] damoiselle Jehanne le Moyne
sa femme.

truction de cette chapelle, Jacques Prévost était à Langres, où il devait rester quelques années encore, pour venir ensuite à Besançon et finalement à Pesmes, travailler à sa *Mise au Tombeau*, principal et dernier ornement de cet oratoire des Mayrot qui allait en tirer le nom de chapelle du Saint-Sépulcre qu'il conserve encore aujourd'hui (1).

Enfin, tous les connaisseurs admettent que les balustres et les chapiteaux, en marbres polychromés, qui en décorent l'entrée sont l'œuvre de Claude le Rupt (2), aidé de l'imagier Nicolas Bryet (3). Auteurs déjà de la chaire et des bénitiers

(1) C'est en effet à partir de la pose du triptyque de J. Prévost dans cette chapelle (1561) qu'elle prit le nom de *chapelle du Saint-Sépulcre*, sous lequel on la désigne encore aujourd'hui.

(2) Claude le Rupt, sculpteur, né à Dole et auteur de différents travaux dans l'église de cette ville, entre autres de la chaire (1555) qu'il devait reproduire exactement plus tard dans l'église de Pesmes, du jubé, des orgues (1562), des bénitiers (1570), etc...

(3) Nicolas Bryet, imagier, né à Pesmes, qui, en dehors des différents travaux qu'il exécuta pour l'église de Pesmes, en collaboration avec d'autres sculpteurs, fut chargé spécialement de faire treize statues pour le chœur de cette église (1562) comme l'indique la quittance ci-contre, relevée par M. G. de Beauséjour, dans les archives de Pesmes :

« Nobles hommes Catherin Mayrot et François Andrey co-sieur à Champaignolot et Ylaire Fyot co-eschevins de Pesmes, tant en leurs noms que des manans et habitans d'illec, et aussi discrette personne messire Ylaire Quenoiche, prebstre curé et receveur des vénérables curé et chappelains de l'église parrochial dudict lieu, ont marchandé et convenu a maistre Nycolas Bryet, ymageur, demeurant audict Pesmes, présent, stipulant et acceptant, de construire et batir des visaiges de prophètes deans les pertuis estans au renvert du grand aultel, laissé pour ce faire au nombre de treize, le tout bien fait et eslevée d'alebasire et bien poly, au ditz d'ouvriers à ce cognoissans. Lesquels ouvraiges icelluy maistre Nycolas y rendra posée et parfait audict revert, le tout au dit que dessus et à ses fraiz, deans le premier jour du mois d'Aoust prouchain venant, ce fait pour le pris et somme de trente francs monnoie, que lesdits échevins et procureurs des dicts vénérables rendront et payront au dict Bryet faisant les susdits visaiges ; mesmes ledict Quenoiche a promis satisfaire les cent solz estevenans que les nouveaux prebstres de ladicte esclise nous ayans encoire satisfaict doivent à la fabrique dudict lieu chacun d'eulx et le reste se payera par lesdicts échevins, dont, etc., promettant, submestant.

» Fait audict Pesmes le dixième d'Avril mil cinq cens soixante deux.

» Priscus Loys Andréy escuier, sieur à Champaignolot, Jehan du Four

de l'église de Pesmes, en pierre rouge de Sampans (1), ils avaient construit aussi dans le même style et dans le même goût la clôture de la chapelle d'Andelot (2), édifiée à peu près en même temps que la chapelle du Saint-Sépulcre.

Aussi, malgré tout l'intérêt et le désir que nous aurions de trouver des traces de la collaboration de Jacques Prévost dans la décoration du portique de cette chapelle, nous pensons qu'il faut en laisser l'honneur aux artistes cités plus haut, auxquels il convient d'ajouter Claude Lulier, l'auteur des deux statues de Pierre et Jean d'Andelot dans

dit Pillet et Pierre Gadriot dudict Pesmes, tesmoins à ce requis et lectres recehues soubz le scel du tabellionnaige de Gray et de la court de Besançon par *injunximus* et *monemus* audict maistre Nycolas Bryet.

» *Signé :* BICHELET. »

En marge : Le dict Briet a confessé avoir receu dudict messire Ylaire Quenoiche sur ladicte marchandise cinq frans, ledict dixième d'Avril 1562. *Signé :* D. B.

(1) Sampans, village voisin de Dole (Jura) où il existe des carrières de marbre rouge et jaune exploitées de tout temps mais surtout depuis le XVIe siècle et qui d'après Bullet, lui auraient valu l'étymologie qui paraît assez acceptable de son nom. Sampans viendrait de *Campan, pan, san,* belles et *pan,* pierres.

Voici comment Gollut en termes imagés décrit ces carrières :

« Une autre espèce havons nous d'un marbre, qui approuche la beauté des plus exquis jaspes. Parce que les pierres de Sampans (village distant de la ville de Dole) représentent une couleur rouge, belle et naïfve : embellie d'une infinité de marques et représentations d'homes, femmes, bestes, poissons et autres animaux : Soleil, Lune, Estoilles, comètes, fraises, serises, raisins et autres choses en la nature... De ces pierres on faict des tables, colones, croix, bassins et autres choses de telles longueurs, largeurs et époisseurs, que l'on pourroit raisonablement desyrer. Mais, il fauct être curieux de loger ce marbre, en lieu, auquel le vent Demidy, et les pluies, ne battent point. Par ce que là, une bone partie, de son teint clair et vermeil, se ternit et obscurcit. Quelques aultres lieux, en donnent de mesme espece, mais non de telle beauté. »

Recherches et mémoires du pays des Séquanois et de la Franche-Comté de Bourgogne. Edition de Dole, 1592, page 89.

(2) La chapelle d'Andelot porte aujourd'hui le nom de chapelle de Résie, du nom de ses derniers possesseurs.

l'église de Pesmes et dont le nom est resté pour la sculpture franc-comtoise, à l'époque de la Renaissance, l'égal de celui de Jacques Prévost, pour la peinture.

LES PEINTURES DE JACQUES PRÉVOST

En peinture, Jacques Prévost fut, en Franche-Comté, un initiateur et un maître. Son triptyque de l'église de Pesmes, le premier tableau signé et daté dans notre pays, est resté, malgré les imperfections qui s'y rencontrent par comparaison avec les œuvres contemporaines des grands maîtres, un modèle bien conservé de notre vieille école comtoise.

Seul, en effet, parmi les œuvres de grande dimension de Jacques Prévost, il a survécu, mais à lui seul, il représente une école et demeure l'emblême éloquent de l'art pictural en Franche-Comté à l'époque de la Renaissance.

Quels furent les débuts de Jacques Prévost en peinture ? Où et comment prit-il ses premières leçons ?

Les documents manquent à cet égard, mais il est probable que c'est à Pesmes, dans le milieu familial où chacun maniait le pinceau, comme j'ai déjà eu occasion de le dire, que notre futur artiste reçut les premières notions du dessin et de la peinture. Aussi, faut-il rendre justice à la tendresse intelligente de son père qui, comprenant que les naissantes et instinctives aspirations de son fils avaient besoin d'un milieu plus approprié, sut s'en séparer pour l'envoyer acquérir au loin ce talent que nous admirons encore aujourd'hui.

Nous savons aussi que, de Pesmes, Jacques Prévost gagna Salins où, dans l'atelier de Claude Duchet, il apprit à manier le burin.

Là encore il montra des dispositions si heureuses que son maître n'hésita pas à l'emmener avec lui lorsqu'il

alla fonder à Rome, vers 1530, avec son neveu Lafreri, cet établissement pour la vente d'estampes gravées dont la réputation fut universelle et dont les épreuves sont encore aujourd'hui si recherchées des amateurs.

Leurs ateliers étaient remplis d'artistes à leurs gages Ils ne gravaient généralement pas eux-mêmes, mais ils retouchaient toujours les planches qui en sortaient et c'est à eux seuls qu'on rapporte, le plus souvent, les estampes dont ils n'étaient ordinairement que les éditeurs. Lafreri en a dressé un catalogue complet, arrivé jusqu'à nous, et qui comprend un grand nombre de numéros.

La légende rapporte que Michel-Ange venait souvent s'asseoir dans l'atelier du maître graveur et qu'il s'intéressait aux travaux et aux progrès des jeunes artistes qu'il y rencontrait. C'est là qu'il connut Jacques Prévost qui ne tarda pas à le suivre et à devenir un des élèves les plus assidus de son entourage.

Ce fut alors une vie nouvelle pour notre compatriote qui pouvait enfin approcher un maître dont la réputation était mondiale et s'initier, à son contact, aux beautés de la grande peinture.

C'est donc à cette époque (1530) que notre peintre se rendit à Rome, où, pendant plusieurs années, on n'entendit plus parler de lui. Son séjour chez Lafreri l'avait mis en contact avec les grands maîtres de la Renaissance et il s'était mis courageusement à l'œuvre. Il préparait alors ce bagage artistique qu'il devait rapporter plus tard en Franche-Comté pour en faire honneur à son pays.

Dans ce cas, il est bien évident que Jacques Prévost n'a pu être l'élève de Raphaël, mort en pleine gloire, à l'âge de 37 ans, en 1520.

Peut-être, cette qualification d'élève de Raphaël pour les uns ou de Michel-Ange pour les autres, qu'explique suffisamment le talent de Jacques Prévost, n'est-elle qu'une appellation générale, une sorte de cliché, pour marquer

son passage à Rome dans les ateliers en renom, sinon, il faut bien admettre que c'est auprès de Michel-Ange et non de Raphaël, mort depuis plusieurs années, que notre compatriote alla s'inspirer et travailler.

Le génie du maître, à la fois peintre et sculpteur, ingénieur et architecte, illuminait alors l'univers entier. Ses travaux gigantesques, à la chapelle sixtine notamment, avaient révolutionné l'art au point d'obliger Raphaël lui-même, peu de temps avant sa mort, à changer sa manière et à s'incliner devant le caractère audacieux et génial de son illustre adversaire.

D'autre part, nous venons de voir que Michel-Ange fréquentait chez Lafreri et que c'est à son influence heureuse que Jacques Prévost dut d'échanger son burin contre le pinceau.

Aussi, pensons-nous que c'est auprès de cet esprit universel que notre peintre puisa, avec l'amour du vrai et le sentiment du beau, cette science particulière apte à tous les genres et à tous les milieux et qu'il put assouplir son intelligence précoce et son talent naissant aux manifestations de l'art, sous ses formes les plus variées.

Comme son illustre maître, Jacques Prévost s'essaya en effet dans tous les genres : nous l'avons connu graveur et sculpteur, il nous reste à étudier le peintre, dont l'art ne fut pas inférieur à la réputation.

Du reste, les hautes amitiés dont il fut entouré, la notoriété dont il jouit pendant sa vie et la facture magistrale de quelques-unes de ses œuvres, arrivées jusqu'à nous, prouvent surabondamment que cette réputation n'était pas usurpée et qu'il tint brillamment sa place dans le concert artistique de la Renaissance en Franche-Comté.

Nous savons enfin que Jacques Prévost est né à l'extrême fin du XVe siècle, ou dans les premières années du XVIe, sans pouvoir mieux préciser la date de sa naissance. Il est donc bien difficile d'admettre, qu'âgé de vingt

ans à peine, à la mort de Raphaël (1520), il eût pu en suivre les leçons, même en admettant l'hypothèse d'un premier voyage à Rome, dont nous n'avons du reste aucune preuve et pas le moindre indice.

Rappelons-nous également que dans l'œuvre gravé de Jacques Prévost, on trouve au début de sa carrière (1535), les termes d'après Polidore de Caldara (1). Or, ce dernier était lui-même élève de Raphaël : sa peinture représentait surtout des sujets mythologiques ou des traits de l'antiquité. Il serait donc bien difficile d'admettre que Jacques Prévost se fît le graveur des œuvres d'un de ses camarades d'atelier, tandis qu'il est logique au contraire de voir notre compatriote reproduisant, dans les ateliers de Claude Duchet et de Lafreri, les œuvres d'un peintre déjà maître lui-même à cette époque.

Si, donc, Jacques Prévost n'a pas habité Rome avant 1530 ou 1535, nous sommes bien obligés de convenir que ce n'est pas à Raphaël mais bien à Michel-Ange, qu'il dut son talent et plus tard sa notoriété.

Peut-être, sa manière, qui, dans plusieurs de ses compositions, rappelle celle de Raphaël a-t-elle donné naissance à cette confusion. Ses vierges, notamment, ont un grand air de parenté avec celles du maître, dont le pinceau s'est plu, tant de fois, à retracer cette gracieuse image sous des formes si variées et des aspects si divers.

Les divines madones de Raphaël ne sont, en effet, ni des modèles ni des copies de femmes que nous connaissons : elles forment un type à part, réunissant toutes les beautés éparses de la femme, pour former un tout idéal et mystique, plus beau que nature et embelli par les rêves de l'artiste.

(1) Polidore de Caldara, simple maçon d'abord, employé par Raphaël dans les loges du Vatican. Il s'éprit tellement de son maître qu'il devint peintre à son contact.

Ainsi, il n'y aurait donc rien de surprenant à ce que Jacques Prévost ait conservé de son passage à Rome l'impression des merveilleuses créations du peintre d'Urbino, qu'il aurait reportée plus tard, à son insu peut-être, dans ses propres compositions.

Voilà très probablement l'origine de cette qualification d'élève de Raphaël attribuée si souvent à Jacques Prévost, concurremment du reste avec celle d'élève de Michel Ange. Mais nous estimons que cette dernière, plus en concordance avec les dates et les faits connus de son existence, est la seule acceptable et s'harmonise mieux avec les manifestations simples et multiples du talent de notre compatriote, en rappelant, dans une sphère plus modeste, la manière du plus puissant interprète du XVIe siècle artistique.

La nomenclature des peintures connues de Jacques Prévost est presque aussi incomplète que celle de ses travaux en sculpture. Aussi, leur disparition rend-elle plus précieux encore les trois tableaux arrivés intacts jusqu'à nous et les quelques fragments plus ou moins importants de compositions diverses qui ont survécu aux conquêtes de Louis XIV, au dédain du XVIIe et du XVIIIe siècles pour tout ce qui touchait à la Renaissance et, enfin, au vandalisme révolutionnaire.

Il ne faut pas oublier, en effet, que le grand Roi, usant de son droit de conquête, s'empara, en 1674, de certaines œuvres d'art qui composaient la galerie fameuse du cardinal Granvelle, pour laquelle des sommes considérables avaient été dépensées.

Il enleva notamment une statue de Jupiter [1] qui passa du jardin Granvelle au parc de Versailles [2]. Il en fit de

[1] *Monographie du palais Granvelle à Besançon*, par A. CASTAN, Paris, 1867.

[2] On dit que d'autres œuvres fort précieuses qui sont actuellement au Musée du Louvre comme la *Joconde* de Léonard de Vinci, la *Vénus* et

même pour le buste de Junon comme nous l'apprend Dunod, dans le manuscrit que nous avons de lui, à la bibliothèque de Besançon (1).

Les décrets de la Convention eurent un effet plus désastreux encore, car ils livraient à une foule inconsciente et aveugle tout ce qui pouvait rappeler le régime déchu.

La destruction du *Charles-Quint* en bronze qui décorait la fontaine de l'hôtel de-ville de Besançon et qui était l'œuvre de Claude Lulier en est une preuve évidente. Castan relève malicieusement qu'il fut envoyé à la fonte sous le prétexte, assez burlesque que, *le tyran Charles-Quint avait fait couler le sang des français* (2) !

Ajoutons enfin qu'une indifférence coupable ou de maladroites restaurations ont été parfois plus désastreuses encore que les conquêtes et les révolutions. Un grand nombre d'œuvres d'art ont ainsi disparu, par suite de la négligence à leur trouver un asile convenable et approprié ou en voulant leur infliger une retouche souvent nuisible et toujours inutile.

L'*Album dolois* de 1843 (3), nous apprend, en effet, qu'il existait autrefois dans notre province beaucoup de peintures sur bois portant la signature de Jacques Prévost et dont aujourd'hui il est difficile même de retrouver les traces,

le *Satyre* du Corrège, le *portrait* de Raphaël et du Pordenone, proviendraient de la même collection. *Annales franc-comtoises*, année 1867. Chronique, page 74.

(1) *Inventaire des meubles de la maison de Granvelle*. Manuscrit de la Bibliothèque de Besançon :

« Pourtraictz tant d'hommes que de femmes, paysages et aultres peintures de l'haulteur et largeur quelles sont au pied romain. »

« Une statue de Juppiter, faite de marbre, colossée et antique ; d'haulteur de cinq piedz romains, sous le piédestal. lequel porte description de ladicte statue en lettres dorées et pierre de Sanpan ; estant au bas du jardin. »

(2) *Besançon et ses environs*, par A. CASTAN. Nouvelle édition complétée et mise à jour par Léonce PINGAUD, page 211.

(3) Ancien journal de petit format, qui se publiait autrefois à Dole.

Il est certain, en effet, que notre peintre, dont la vie fut longue et entièrement consacrée à l'art, dut produire beaucoup d'œuvres et laisser un nombre considérable de ableaux. Leur disparition est une grande perte pour notre art provincial à ses origines et ne rend que plus précieuses les rares épaves parvenues jusqu'à nous.

Ces tableaux, souvent accompagnés des portraits des donateurs, avec devises, inscriptions, armoiries, etc., étaient plus particulièrement désignés à la fureur ignorante des destructeurs. C'était souvent tout un chapitre de notre histoire locale qui disparaissait avec eux.

Le triptyque de Pesmes n'a dû sa conservation, du reste, qu'à la signature du peintre, considéré comme enfant de Pesmes, pendant que dans la même chapelle où il était exposé, on bouchardait aveuglément tout ce qui pouvait rappeler, de près ou de loin, le souvenir de la famille Mayrot, sa fondatrice (1).

(1) Le vandalisme révolutionnaire s'est exercé tout particulièrement dans cette église de Pesmes, si curieuse et si intéressante, mais les habitants n'en sont pas complètement responsables. Une partie des dégâts est due au passage de bataillons se rendant aux armées et à l'installation à l'intérieur de l'église de dépôts de fourrages. Parmi les destructions les plus regrettables, il convient de citer notamment celle du tombeau de Labaume, dû au ciseau de Luc-Breton, qui se trouvait dans la chapelle seigneuriale et dont il ne reste pas trace aujourd'hui. Nous ne le connaissons que par l'aquarelle de Chazerand qui se trouve à la bibliothèque de Besançon et la réduction en terre cuite de notre musée, n° 902 du catalogue. Ajoutons encore la dévastation de la chapelle d'Andelot. On bouscharda les inscriptions, on brisa les prie-Dieu en pierre de Sampans ainsi que les statues qui n'avaient pas été enlevées. On ne respecta pas même les médaillons avec figures empruntées aux dieux de l'Olympe et qui formaient un revêtement des plus élégants aux murs de cette chapelle, si nous en jugeons par ce qui reste aujourd'hui et qui heureusement est classé comme monument historique. En 1814, l'église dut encore servir de magasin à fourrages et, en 1870, les allemands, à plusieurs reprises, y enfermèrent des centaines de prisonniers provenant des débris de l'armée de Bourbaki. La chapelle du Saint-Sépulcre, où se trouve le tableau de Jacques Prévost, servit alors de water-closet à nos malheureux soldats.

L'abbé Derriey (1) qui fut curé de Pesmes avant, pendant et après la Révolution et dont l'orthodoxie s'est accommodée de tous les régimes, a eu une influence heureuse sur la conservation d'objets de valeur qui furent plus tard rendus au culte, à l'époque du Concordat.

Il avait sur ses concitoyens une grande influence, étant lui-même à la tête du mouvement révolutionnaire comme président de la société montagnarde de Pesmes (2) et orateur écouté au club et dans les réunions publiques. Il en usa heureusement pour arrêter le bras destructeur de ses amis politiques, en leur faisant comprendre l'intérêt majeur qu'il y avait à la conservation de l'œuvre d'un compatriote qui ne pouvait que faire honneur à son pays natal (3).

Parmi les œuvres disparues de Jacques Prévost, dont la relation plus ou moins succincte est arrivée jusqu'à nous, il convient de citer notamment :

I. **Les fresques** qui décoraient l'intérieur du palais du cardinal de Givry, à Langres, sur lesquelles nous n'avons aucun renseignement et qui ont disparu avec le palais lui-même.

(1) Antoine-Laurent Derriey, prêtre familier de Pesmes avant la révolution, fut élu curé en remplacement de M. Belle qui avait refusé de prêter le serment prescrit par la loi du 27 novembre 1790. Il eut pour vicaire un ancien carme du nom de Lavayte. Quand les églises furent fermées, l'abbé Derriey se mit à la tête du mouvement révolutionnaire. Ici, son rôle est peu connu. Ce qu'il y a de certain, c'est que grâce à lui, un certain nombre d'objets d'art de l'église furent soustraits au vandalisme de la foule, pour faire retour ensuite à l'église. Après le concordat, l'ancien curé M. Belle, vint reprendre possession de sa cure, pendant que l'abbé Derriey reprenait ses anciennes fonctions de greffier de la mairie de Pesmes. A la mort de M. Belle (1814), l'abbé Derriey administra de nouveau la paroisse jusqu'à l'arrivée de son successeur et lui servit ensuite de vicaire jusqu'au moment où il mourut lui-même, le 16 avril 1839.

(2) *Règlement de la Société montagnarde de Pesmes*. DERRIEY, *président* ; JEANNOT, *secrétaire*. Besançon, Imprimerie de la Vve Simard, 1793. Collection du Dr BOURDIN.

(3) Journal inédit de M. Odile, ancien magistrat.

II. **Le Trépassement de la Vierge**. — Ce tableau, si l'on en croit le dictionnaire de Larousse, était sur cuivre et daté de 1550. « Quelques têtes et notamment celle de la Vierge, nous dit l'auteur de l'article, témoignent d'un grand talent d'observation et d'un instinct véritable du portrait (1) ».

Nous trouvons dans ce même dictionnaire que ce tableau existerait encore aujourd'hui. C'est une erreur. Il a disparu, pendant la Révolution, de l'église St-Mamert où il se trouvait, ainsi qu'un grand nombre d'autres œuvres d'art. Dans son *Histoire de Langres*, M. Migneret n'en fait pas mention. De plus, il y a lieu de penser qu'il s'agit ici d'un grand tableau sur bois, analogue à ceux que nous connaissons de Jacques Prévost et non pas d'une simple petite peinture sur cuivre, qui eût passée inaperçue au milieu des œuvres de grande dimension qui décoraient la cathédrale.

III. **Le Jugement dernier**. — Grand triptyque sur bois, avec portraits des donateurs peints sur les volets.

Ce tableau avait été commandé à Jacques Prévost par Hugues Marmier (2), président au parlement de Dole, pour décorer le maître-autel de l'église collégiale de cette ville. Il aurait été exécuté vers 1550.

Dunod de Charnage, dans son *Nobiliaire du Comté de Bourgogne*, nous en donne une courte description, tout au moins en ce qui concerne les parties latérales, mais sans parler du panneau central dont heureusement il reste encore aujourd'hui un fragment important, en admettant que l'attribution en soit exacte. « Hugues Marmier, dit-il,

(1) *Dictionnaire universel du XIXe siècle*, par P. LAROUSSE. Article Prévost Jacques. — De grandes erreurs se sont glissées dans cet article, où deux peintres du même nom sont confondus, au point de faire naître Jacques Prévost à Paris !

(2) Hugues Marmier, président au parlement de Dole, était originaire de Gray, où, après sa mort, on transporta son corps pour l'inhumer dans le caveau de ses ancêtres. Il existe encore aujourd'hui dans la Haute-Saône, des représentants de cette famille.

et sa femme Anne de Poligny étaient peints sur les volets. On y voyait encore en perspective les portraits de cinq hommes de lettres, ses amis, qu'il appelait ordinairement à sa table (1) ».

Le tableau du retable représentait le *Jugement dernier*. C'était, comme nous le savons, le sujet préféré des artistes de la Renaissance depuis que Michel Ange, en 1541, avait magistralement reproduit ce drame final de l'humanité. Aussi, faut-il reconnaître que le fait seul d'avoir eu l'audace d'essayer un pareil sujet après le grand Florentin indique, chez Jacques Prévost, un artiste sûr de lui et heureux de donner à sa patrie une traduction des merveilleuses figures de la chapelle sixtine.

Au commencement du XVIII^e siècle, ce tableau fut donné à la chapelle de l'hôpital général, soit parce qu'il était déjà en mauvais état, soit par suite de modifications apportées dans la décoration intérieure de l'église (2).

Le fragment qui subsiste aujourd'hui se trouve de nouveau dans l'église de Dole, dans une des chapelles latérales, la troisième du côté de l'épître. Il mesure exactement 1^m 15 de longueur sur 0^m 50 seulement de hauteur.

Pendant longtemps ce fragment du triptyque de Jacques Prévost est resté ignoré. Ce n'est qu'au cours du XIX^e siècle que l'attribution en a été faite et qu'il a été considéré comme étant bien réellement une partie du tableau dû à la générosité de Hugues Marmier.

D'autre part, comme nous le fait remarquer l'érudit bibliothécaire de la ville de Dole, M. Feuvrier, à l'obligeance de qui nous tenons ces détails, la hauteur de ce panneau (0^m50) paraît bien peu importante pour un retable et on

(1) *Nobiliaire du Comté de Bourgogne*, par DUNOD DE CHARNAGE, page 624.

(2) Cet hôpital a été fondé en 1698, sous l'intendance de Desmarets de Vaubourg Note communiquée par M. Feuvrier, professeur au collège de Dole et conservateur du Musée.

ne voit pas d'autre part les raisons qui auraient obligé l'hôpital à s'en dessaisir pour le rendre à l'église paroissiale.

Ces critiques ont leur valeur, mais il n'en est pas moins admis que le tableau actuel de l'église de Dole est bien réellement un fragment de l'ancien triptyque commandé par Hugues Marmier et M. J. Gauthier, bon juge en la matière, n'hésite pas à l'attribuer à Jacques Prévost.

Pour nous, nous pensons que cette peinture, quoique inférieure à celle de Pesmes, est bien de la main de Prévost, sans pouvoir affirmer pourtant qu'elle provienne du triptyque commandé par l'ancien président au parlement.

Nous y retrouvons, en effet, les mêmes teintes que dans la *Mise au Tombeau* de l'église de Pesmes et le fond jaune rappelle à s'y méprendre celui de la *Sainte Famille* du musée de Besançon, signé Prévost. Enfin l'ensemble de la composition accuse très nettement la manière de notre peintre comtois et on ne peut regretter qu'une chose, c'est que le fragment que possède l'église de Dole ne soit pas assez important pour nous donner une idée complète de cette œuvre intéressante.

IV Le triptyque de l'église de Gray était également un tableau sur bois destiné, comme celui de Dole, à décorer le maître autel. Nous n'avons malheureusement aucun document sur lui, sinon qu'il a été commandé à Jacques Prévost par ce même Hugues Marmier qui était originaire de Gray. Nous savons aussi qu'il fut exécuté à peu près en même temps que le précédent, vers 1550, au moment où de grandes réparations et transformations avaient lieu dans l'église de Gray.

Dans leur *Histoire de la ville de Gray*, MM. Catin et Besson ne le mentionnent pas, ni M. Godard dans la nouvelle édition qu'il a publiée de cet ouvrage. Nous n'avons trouvé aucun document qui puisse nous éclairer à son

Pl. VI.

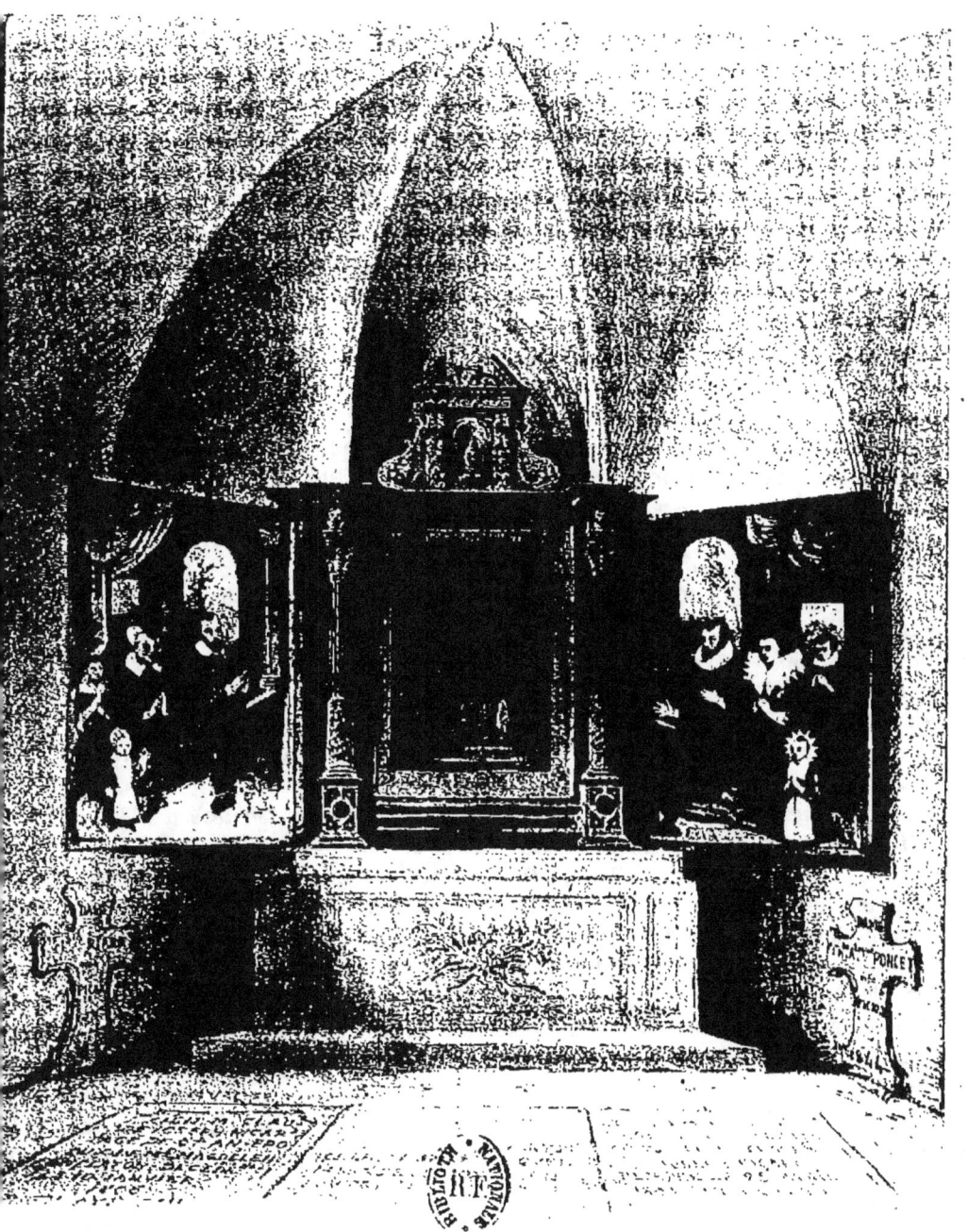

Intérieur de l'ancienne Chapelle Picard
à Montmirey-la-Ville (Jura)

d'après une aquarelle du V^{te} Chiflet (1856)

sujet, sinon que sa disparition remonterait à l'époque révolutionnaire (1).

V. Dans l'église de Montmirey-la-Ville (Jura), on voyait encore, il y a une cinquantaine d'années, un tableau sur bois, la *Présentation de la Vierge au temple*, avec volets représentant certains membres de la famille Picard (2).

(1) Renseignements fournis à l'auteur par M. le chanoine Louvot, curé de Gray.

(2) Les Picard étaient notaires de père en fils et occupaient une très grande situation dans toute la région. Claude, le beau-père de Catherine Mayrot, était seigneur de Montmirey-le-Château et notaire à Montmirey-la-Ville. Il fut enterré à Pointre, paroisse qui englobait alors un certain nombre de villages voisins. Son fils Etienne se maria en 1570 et mourut en 1615. Il fut enterré dans l'église de Montmirey-la-Ville. C'est alors que sa veuve, la fille de Catherin Mayrot de Pesmes, eut l'idée de construire comme l'avait fait son père, une chapelle (1620), où elle fut enterrée elle-même en 1630, aux côtés de son mari. Ce ne serait que plus tard, au dire de M. Feuvrier, que son fils l'aurait décorée d'un triptyque conforme à celui de son aïeul à Pesmes et où, sur un des panneaux, il est représenté avec sa famille, tandis que sur l'autre seraient peints son père et sa mère, née Catherine Mayrot.

Ces renseignements sont extraits des *Mémoires de la Société d'Emulation du Jura*, année 1901, où M. Feuvrier, professeur au Collège de l'Arc et archiviste de la ville de Dole, a publié une étude très intéressante et très documentée, sous ce titre : *Feuillets de garde : Les Mairot*.

Actuellement, la famille Picard proprement dite est éteinte, car il ne reste personne de ce nom. Le dernier qui le portait, Claude-François-Joseph, fils de Claude-Joseph (dernier seigneur de Champagnolot), et de Madeleine Nélaton, émigra pendant la Révolution et rejoignit l'armée de Condé, dont il n'est jamais revenu. La descendance mâle est donc éteinte avec lui.

Ses sœurs, Thérèse-Angélique et Françoise-Charlotte Picard, restées au pays, se marièrent après la révolution. La première épousa le lieutenant-général André Poncet, né à Pesmes en 1755, mort à Montmirey-le-Château en 1837 et inhumé dans son pays natal, où il repose à côté d'un de ses fils, mort après lui. La seconde épousa Charles-Denis Ryard, ancien émigré.

Il ne reste plus aucun des enfants des deux dames Poncet et Ryard, nées Picard.

Aujourd'hui cette famille n'est représentée que par ses petits-enfants et arrières petits-enfants.

En première ligne, M^{me} Perrin, née Ryard, qui habite à Montmirey-

— 46 —

C'était au XVI^e siècle, une des familles les plus considérables de la région. Elle avait sa sépulture dans une des chapelles de l'église, dont le nom, comme celui de la chapelle de l'église de Pesmes, était emprunté au sujet du tableau qui la décorait. On la connaît encore aujourd'hui, malgré sa moderne reconstruction, sous le vocable de *Chapelle de la Présentation*.

« Il y avait, nous dit Rousset dans le *Dictionnaire des communes du Jura*, un joli retable sur bois dans la chapelle de gauche, du style de la Renaissance et les tombes de la famille Picard (1) ».

Armand Marquiset avait déjà remarqué, en 1840, ces deux volets qui fermaient le retable et pour lesquels il regrettait alors, « que l'administration ne fit pas quelques légers sacrifices pour les sauver d'une ruine prochaine (2) ».

Le vœu de l'ancien sous-préfet de Dole est aujourd'hui en partie exaucé, car au moment de la démolition de l'ancienne église (1860) les volets ont été déposés au musée de Dole, où ils figurent au catalogue sous les numéros 152 et 153, tandis que le panneau central, qui n'avait au-

la-Ville, l'antique maison des Picard et qui a le droit de priorité sur les autres membres de la famille, car son père Louis-Marie Ryard fils de Ch.-Denis et sa nièce Thérèse-Josephe-Félicie Poncet, fille du général, étaient cousins-germains ; elle se trouve donc être la petite-fille des deux dames Ryard et Poncet, nées Picard. Enfin, la famille est représentée dans l'autre branche par M. Gustave Poncet, petit-fils du général et de Thérèse-Angélique Picard.

Les arrières petits-enfants sont :

1° Du côté Perrin-Ryard : M. Louis Perrin, avocat à Tunis ; M. Georges Perrin, qui réside à Madagascar et M^{me} Chevrey (Marie), née Perrin, leur sœur.

2° Du côté Poncet : M^{me} Larger, fille de M. Charles Poncet, ancien magistrat décédé, et M^{lle} Marguerite Poncet, fille de M. Gustave Poncet.

(1) ROUSSET. *Dictionnaire des communes du Jura*, 1856.

(2) A. MARQUISET. *Statistique de l'arrondissement de Dole*, 2^e vol., page 266.

cun intérêt historique et auquel on n'attachait alors qu'une minime importance artistique, était laissé à Montmirey-la-Ville (1).

Qu'est-il devenu ? Nos recherches sur ce point ne nous ont donné que de vagues résultats.

A part quelques pierres tombales dont les inscriptions, en partie effacées et noircies par le temps, deviennent chaque jour de plus en plus illisibles, il ne reste rien de l'ancienne chapelle Picard qui puisse en rappeler l'origine et la grandeur. L'autel est moderne, l'ornementation est sans style et les murs, badigeonnés ou peints, n'ont pour ornement qu'une terre cuite polychromée, au modelé assez fin, mais dont les couleurs sont criardes (2). Rien ne rappelle donc plus aux générations actuelles le souvenir d'une famille qui a illustré le pays et en a été la bienfaitrice pendant plusieurs siècles.

La Révolution qui eût pu exercer des représailles contre

(1) Ces volets mesurent 1 m. 25 de hauteur et 0 m. 65 de largeur. Ils ont été donnés au musée de Dole par la famille qui n'avait pu obtenir satisfaction pour la reconstruction intégrale de la chapelle Picard, malgré une promesse de 5,000 francs, faite par acte notarié, comme quote-part dans l'ensemble des frais. Une copie de ces volets avait été faite pour la nouvelle chapelle où ils ne furent jamais placés. Ils furent rachetés par M. Ch. Poncet, ancien magistrat à Dole et se trouvent actuellement entre les mains de sa fille Mme Larger, ainsi que l'écusson sculpté aux armes des Picard. D'autre part, le vicomte Chifflet avait fait, en 1856, alors qu'il était déjà question de démolir l'ancienne église, une aquarelle très intéressante représentant l'intérieur de la chapelle de la Présentation, dont il fit présent à M. Ryard, ancien officier et que possède aujourd'hui sa fille Mme Perrin-Ryard, de Montmirey-la-Ville.

(2) La terre cuite qui orne aujourd'hui la chapelle Picard, a un pendant dans la chapelle qui lui fait face, dite « chapelle de la Vierge ». Toutes deux seraient l'œuvre du vicomte Chifflet, artiste de talent, qui devait les offrir au comte de Chambord pour décorer sa chapelle de Frohsdorf ! Inachevées à la mort du vicomte Chifflet survenue en 1879, elles devinrent la propriété de son neveu M. Picot d'Aligny, qui, à l'occasion du mariage de sa fille, les fit placer, après toutefois les avoir fait restaurer et malheureusement enluminer, dans les chapelles où elles sont aujourd'hui.

cette famille, dont le chef avait émigré pour rejoindre l'armée de Condé, ne peut être accusée ici d'un pareil vandalisme. C'est en 1860, en effet, qu'eut lieu la démolition de l'ancienne église et de ses annexes, sans que les réclamations des familles intéressées à la conservation de la chapelle de leurs ancêtres aient été écoutées en haut lieu et le concours pécuniaire qu'elles apportaient à cette œuvre de souvenir familial accepté (1).

Le panneau central du triptyque, quitta à ce moment le retable de la chapelle de la Présentation. Fut-il utilisé, comme d'aucuns le prétendent, comme bannière dans les processions? Il est plus simple d'admettre que, poussiéreux et considéré comme sans valeur, il soit allé échouer dans quelque misérable grenier de l'église ou de la mairie.

Et maintenant, ce triptyque est-il bien de la main de Prévost?

« Dans l'église de Montmirey-la-Ville, nous dit Pallu, on voyait encore il n'y a pas longtemps un tableau sur bois, avec volets représentant la famille Picard. Nous croyons pouvoir affirmer que ces peintures étaient de *Jacques* ou de *Jean* Prévost (2) ».

Ce Jean Prévost était de Dole, beaucoup plus jeune que son homonyme et les deux hypothèses de Pallu sont admissibles, suivant la date que l'on veut bien attribuer au tableau.

D'après la plupart des historiens, la fondation de cette chapelle par Catherine Mayrot, veuve de Noble Etienne Picard, remonterait à 1620, c'est à-dire à une époque où

(1) Les familles Ryard et Poncet avaient en effet offert une somme de 5,000 francs par acte notarié pour aider à la reconstruction de l'ancienne chapelle Picard. Elles retirèrent cette promesse devant le refus de l'autorité départementale et offrirent les volets au musée de Dole. Pendant ce temps, copie en avait été prise, c'est celle qu'a achetée M. Ch. Poncet, mais les représentants actuels de la famille Picard ont perdu tous leurs droits par suite de la démolition de l'ancienne église.

(2) L'*Album Dolois*, année 1843, n° 38.

Jacques Prévost, né dans les premières années du xvie siècle, était mort déjà depuis un certain temps. De son côté, Mme Perrin, descendante de la famille Picard, possède des documents qui sembleraient indiquer que cette chapelle appartenait à sa famille avant 1620.

D'autre part, les volets du musée de Dole représenteraient, d'après M. Feuvrier, les deux Etienne Picard, père et fils, avec leurs femmes et leurs enfants. Ils n'ont donc pu être exécutés qu'au commencement du xviie siècle, à moins qu'il n'y ait erreur dans la désignation des personnes et qu'il s'agisse ici de deux frères Picard. Ce sont en effet des personnages à peu près du même âge qui sont représentés sur ces volets et il faut bien admettre que leur costume et surtout le genre de l'encadrement du triptyque se rapprochent davantage du style de la Renaissance, que de celui du xviie siècle. Il est facile de s'en rendre compte du reste par la très intéressante aquarelle du vicomte Chifflet que possède Mme Perrin de Montmirey-la-Ville et que nous sommes heureux de reproduire dans cette notice (1).

Ajoutons enfin que les peintures du musée de Dole, quoique inférieures au tableau de Pesmes, accusent franchement la manière de Jacques Prévost. Si elles ont été exécutées par son parent et homonyme Jean Prévost, qui a dû travailler longtemps sous ses ordres, il n'y a rien d'étonnant à ce qu'elles rappellent, dans leurs grandes lignes, l'œuvre de la chapelle Mayrot qui en avait inspiré l'idée et qui a dû servir de modèle.

Il est donc assez difficile dans ces conditions, de déterminer d'une façon exacte quel est l'auteur du triptyque de Montmirey-la-Ville et nous sommes enclins à nous ran-

(1) Nous profitons de l'occasion qui nous est offerte pour remercier bien vivement Mme Perrin, de la faveur qu'elle nous a accordée, en nous autorisant à reproduire l'aquarelle de M. Chifflet, représentant la chapelle de ses ancêtres et qui restera un document historique des plus intéressants.

ger à l'avis de M. Feuvrier quand il nous dit : « En 1620, Catherine Mayrot à l'exemple de Catherin son père, fondait en l'église de Montmirey, une petite chapelle dans laquelle, en 1630, elle allait reposer aux côtés de son mari. Plus tard, son fils Etienne la décorait d'un triptyque où *l'artiste inconnu* représenta sur le panneau central une Présentation de la Vierge et, dans les deux volets, les portraits des deux Etienne Picard, de leurs femmes et de leurs enfants (1) ».

Quoiqu'il en soit, on peut affirmer que si le triptyque de Montmirey-la-Ville n'est pas de la main de Jacques Prévost, il est de son école et que, dans ce cas, il est dû très probablement au pinceau de ce Jean Prévost de Dole, dont nous parle Pallu et qui eut, comme son parent, une réelle réputation en Franche-Comté.

VI. **Une Judith**. — Peinture sur bois ayant fait partie de la collection du cardinal Granvelle. Ce tableau a disparu, mais on ne sait pas à quelle époque (2).

Des différentes œuvres picturales de Jacques Prévost que je viens de citer, il ne reste rien, si on en excepte le fragment du triptyque de Dole et les volets de celui de Montmirey-la-Ville dont l'attribution reste douteuse. Ces derniers sont conservés, l'un à l'église collégiale de Dole, les autres au musée de la ville. En ce qui concerne les tableaux disparus, nous sommes obligés de nous en rapporter aux relations vagues et bien incomplètes des contemporains.

D'autre part, il est bien certain qu'à côté de ces œuvres de Jacques Prévost qu'on peut appeler capitales, puisqu'elles ont laissé trace de leur passage dans notre pays et que le souvenir en est parvenu jusqu'à nous, il devait en exister une

(1) J. FEUVRIER, *Loc. cit.*, page 176.
(2) *Annuaire du département du Doubs*, 1892, par J. GAUTHIER, archiviste.

PL. VII.

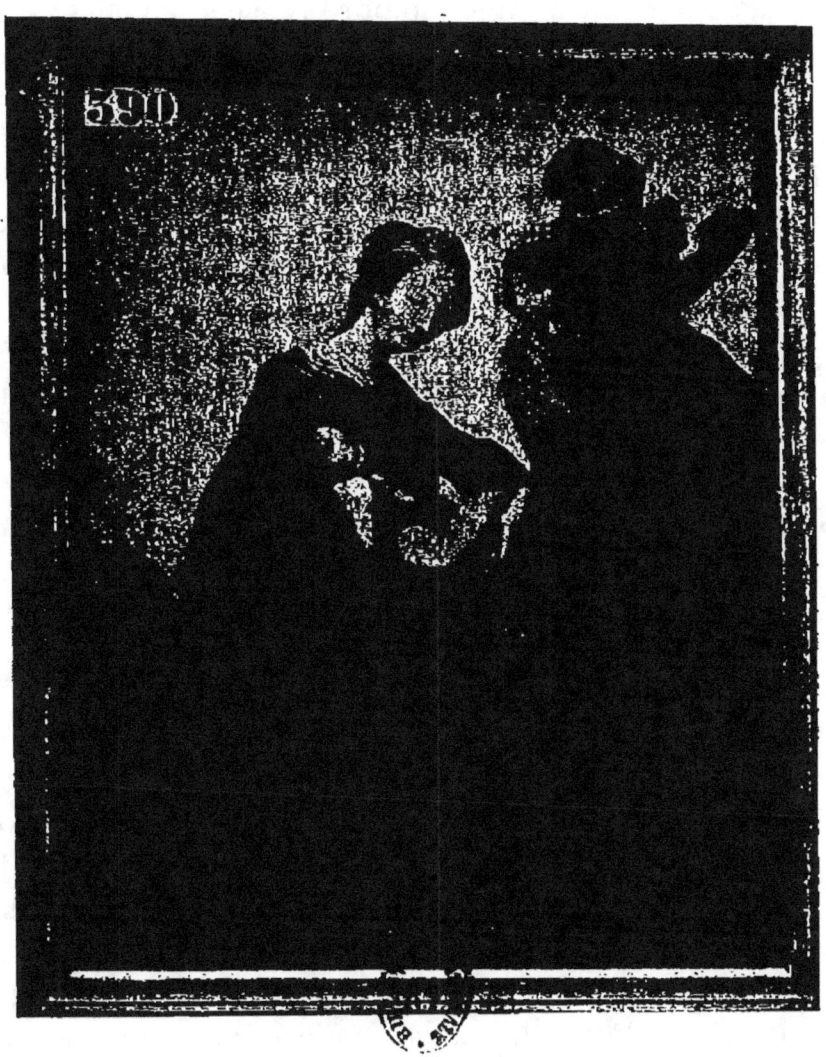

La Sainte-Famille

(*Musée de Besançon.* — N° 390)

Cliché de M. Dodivers.

quantité d'autres de ce même peintre, qui a beaucoup produit comme nous le savons déjà, mais sur lesquelles nous n'avons aucune donnée, ni le moindre renseignement.

Parmi les œuvres arrivées intactes jusqu'à nous malgré le temps et les révolutions, on ne peut citer sûrement que les deux petits tableaux du musée de Besançon et le triptyque de l'église de Pesmes. Nous avons pensé qu'il était intéressant d'en donner des reproductions que nous devons à l'obligeance et au talent de notre distingué collègue M. Dodivers.

Une sainte famille. — N° 390 du catalogue du musée de Besançon. — « Petit tableau sur bois de 42 cent. de hauteur et 31 cent. de largeur ».

Castan le présente en ces termes dans son *Histoire et description des musées de Besançon* (1) : « Sur un fond peint en jaune, la Vierge, assise très bas, tient l'enfant Jésus endormi sur ses genoux : une auréole de rayons entoure sa tête. Vis-à-vis, saint Joseph, les bras croisés sur la poitrine, contemple le divin Enfant ». *Signé :* PRÉVOST.

Ce tableau a été acquis en 1868 pour la somme de 400 fr. La conservation en est bonne, mais les parties principales sont seules achevées. L'expression des têtes, notamment celle de la Vierge, est gracieuse et a toute la finesse d'une miniature. Cette dernière ne présente pourtant pas ce caractère de divinité que l'on admire tant dans les œuvres similaires des grands peintres de la Renaissance. Ici c'est plutôt un portrait, genre dans lequel excellait Jacques Prévost, qui a le mérite de la représentation exacte de la nature. Le fond d'or, sur lequel les têtes se détachent, les fait ressortir davantage et en accentue les contours. L'enfant repose plein d'abandon sur les ge-

(1) *Histoire et description des musées de la ville de Besançon*, par CASTAN. Monographie extraite de l'*Inventaire des richesses d'art en France*, Province. *Monuments civils*, tome V, n° 3.

noux de sa mère qui a pour lui une tendresse attentive. Saint Joseph contemple avec calme ce touchant tableau d'amour maternel et sa tête est pleine de noblesse et de dignité.

Ce sujet a été bien souvent traité par les peintres des différentes écoles et se compose généralement des mêmes personnages, groupés avec plus ou moins de variété. Jacques Prévost a su éviter la banalité et plus encore la copie. C'est une œuvre bien personnelle qui, tout en se rattachant aux *Saintes Familles,* si nombreuses à cette époque, a pourtant son cachet particulier et l'empreinte du maître franc-comtois.

En somme, ce petit tableau, peint sur bois, fait honneur à notre musée, malgré les imperfections de détails que des artistes compétents ou des censeurs sévères pourraient y relever. L'ensemble est naturel et gracieux, et les trois personnages présentent une scène de noble simplicité sans dégénérer en triviale naïveté.

La Vierge tenant l'enfant Jésus. — N° 391 du catalogue du musée de Besançon. « Petit tableau sur bois de 48 cent. de hauteur et 37 cent. de largeur. Figures en demi grandeur naturelle ».

« La Vierge, nous dit Castan, est représentée assise et à mi-jambes, tournée de trois quarts à droite ; elle tient dans ses bras l'enfant Jésus, qu'elle presse contre son sein [1] »

Ce tableau a été légué, en 1694, par l'abbé J.-B. Boisot, aux bénédictins de Besançon et provient donc de l'ancienne galerie du palais Granvelle [2].

(1) A. CASTAN. *Loc. cit.*
(2) Extrait du testament de Jean-Baptiste Boisot et exécution de ce testament en 1694 et 1695 :
« ... *Item,* Je donne et lègue aux Révérends Pères bénédictins de Besançon... et afin de donner le moyen auxdits religieux d'orner ladite salle, Je veux et entends que tous mes bustes de marbre et de bronze y soient placés avec les tableaux suivants, savoir le portrait du chancelier

Pl. VIII.

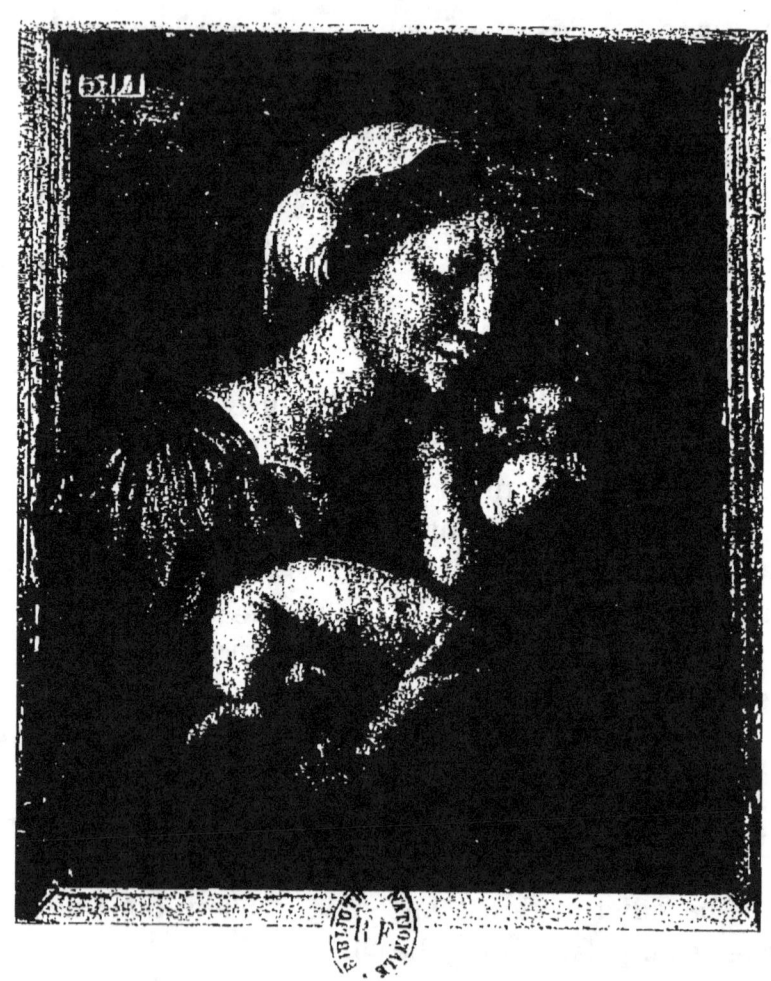

La Vierge tenant l'Enfant Jésus

(*Musée de Besançon.* — N° 391).

Cliché de M. Dodivers.

Il porte au verso une inscription qui reproduit l'article qui le concerne dans l'inventaire de cette fameuse galerie, dressé en 1607.

« Une Notre-Dame, avec son enffant de la main de Prévost, d'haulteur d'un pied onze polces, large d'un pied cinq polces et demy.... moulure noire. N° 129 ».

Le chiffre de 15 pistoles, qu'on relève dans un coin du tableau, indique probablement la somme qui a été remise à Jacques Prévost pour son travail, ce qui représente aujourd'hui environ 300 francs de notre monnaie, sans tenir compte de la diminution de la valeur de l'argent (1).

Cette peinture nous montre comme la précédente, un Jacques Prévost encore tout imprégné des leçons des grands maîtres italiens. Sa composition, si répandue à l'époque de la Renaissance, fait honneur à son pinceau et ce qui la distingue et lui donne un cachet d'originalité, c'est l'harmonie du coloris et l'expression tendre et gracieuse des figures.

La tête de la Vierge, notamment, se rapproche ici davantage des compositions de Raphaël. Ce n'est plus un portrait comme on a l'habitude d'en rencontrer dans les œuvres du maître comtois, c'est une vierge idéale dont les traits sont de pure imagination et pourtant c'est bien l'expression naturelle de la femme qui est rendue avec un enfant dans les bras.

de Granvelle de la main du Titien, celui du cardinal son fils, deux autres portraits qu'on dit être ceux de l'ambassadeur Renard et de sa femme, de la main d'Olbein, une vierge sur du bois, de la main de Léonard, *une autre aussi sur du bois, de la main de Jacques Prévost*, un saint Hierosme de la main de l'Espagnolet, une Vierge avec un petit Jésus et un St-Joseph (les mots *de Raphaël* ont été ajoutés après coup en marge), un crucifix aussy sur du bois, une perspective aussy sur du bois... est... »

« Testament passé par devant Jean Colin, notaire royal, audit Besançon, le 27 novembre 1694. »

Manuscrit de la Bibliothèque de Besançon.

(1) La pistole d'Espagne ou *doublo de oro* valait approximativement vingt francs et quelques centimes de notre monnaie.

L'enfant Jésus a une tête de chérubin qui n'exclut ni la naïveté, ni la candeur. Il a de plus un sourire des plus naturels.

Ce sujet est bien traité et donne une idée très nette du talent de notre vieux maître comtois.

La conservation en est bonne et aucun repeint maladroit n'est venu en atténuer l'expression, ni enlever son caractère à cette charmante composition, toute de grâce et de fraîcheur.

Ces deux tableaux que possède notre musée, ont dû être exécutés vers 1555, au moment où Jacques Prévost, quittant Langres, était venu sur la prière du cardinal de Granvelle s'installer à Besançon, avant d'aller à Pesmes, commencer le triptyque dont il nous reste à parler.

LE TABLEAU A VOLETS DE L'ÉGLISE DE PESMES

Le morceau capital qui a survécu à l'œuvre de Jacques Prévost est un grand triptyque sur bois conservé dans la chapelle du saint sépulcre de l'église de Pesmes, représentant une *Mise au Tombeau*, avec portraits des donateurs, peints sur les volets.

Il a, nous dit J.-B. Dornier[1], la forme d'une armoire, sur les portes de laquelle l'artiste a peint extérieurement en grisaille la scène de l'*Annonciation*.

Le tableau central a 1m70 de hauteur sur 3 mètres de largeur. Les volets n'ont que 91 cent. de largeur. Celui de gauche représente Catherin Mayrot ; celui de droite Jehanne Le Moyne, sa femme et porte la signature : JACOBUS PRÉVOST, avec le millésime de 1561.

Au-dessous de la signature se trouvent quelques lignes qui n'ont jamais pu être déchiffrées. Ont-elles été recou-

(1) J.-B. DORNIER. *Loc. cit.*

vertes d'un enduit pendant la révolution, pour en effacer les traces? C'est peu probable, car on n'y trouve aucune trace de repeint. Forment-elles d'autre part, réellement des mots, une phrase, une devise?... Quoi qu'il en soit, ces lignes sont absolument illisibles et demeurent une énigme que les Chartistes eux-mêmes n'ont pu déchiffrer.

Le tryptique porte la date de 1561. C'est, comme nous l'avons déjà dit, le premier tableau signé et daté que nous possédions en Franche-Comté. Aussi marque-t-il le début de notre école comtoise et a-t-il, suivant le mot heureux de MM. J. Gauthier et G. de Beauséjour, « toute la valeur d'un incunable ».

Il avait été commandé par noble Catherin Mayrot (1) pour servir de retable au maître-autel de la chapelle qu'il avait fondée en 1554, dans l'église de Pesmes, et qui,

(1) Les Mayrot ou Mairot, sont originaires de Pesmes, au baillage d'Amont. Catherin qu'il ne faut pas confondre avec le médecin, portant le même prénom, était un des cinq fils de Philippe Mayrot, seigneur de Chaumercenne et de Philiberte Champenois de Dole.

Né au commencement du XVIe siècle, fils de marchand et marchand lui-même, il épousa en premières noces Yves Millet de Fondremand dont il eut deux enfants : Philippe et Marguerite. Veuf, il se remaria en 1530, avec Jehanne Le Moyne, fille d'Etienne, seigneur de Mutigney, dont il eut neuf enfants, parmi lesquels Catherine qui devint plus tard la femme de Noble Etienne Picard, de Montmirey-la-Ville.

Catherin Mayrot obtint, en 1544, des lettres d'anoblissement datées de Spire (6 mai 1544). Ses armes étaient *de gueules à la fasce ondée d'argent* et sa devise : *Quebrar, antesque desplegar*. A partir de ce moment c'est un petit seigneur. Il a sa maison sur la place à l'endroit où se trouve actuellement la Mairie. Il fait partie du conseil des échevins (1560-1565), et quand la famille La Baume édifie cette chapelle merveilleuse qui existe encore aujourd'hui, Catherin Mayrot veut en édifier une également, plus modeste assurément, mais à laquelle le retable, dû au pinceau de son compatriote et ami Jacques Prévost, donne un éclat tout particulier.

Il mourut en 1573 et fut enterré dans sa chapelle.

La plupart de ces renseignements sont tirés des *Mémoires de la Société d'Emulation du Jura*, année 1901, où M. Feuvrier, professeur au collège de Dole, a publié une monographie très détaillée de la famille Mayrot.

jusqu'à la Révolution, est restée la propriété de cette famille. Après la pose du tableau, cette chapelle prit le nom de chapelle du Saint-Sépulcre, qu'elle conserve encore aujourd'hui.

Labbey-de-Billy signale ce tryptique comme très intéressant et capable de retenir « l'attention des curieux ». « Catherin Mayrot et Jehanne Lemoine, écrit-il, sont peints sur les volets du retable de l'autel de leur chapelle de Pesmes. C'est un original de Prévost, disciple de Raphaël d'Urbin. Ce tableau fixe l'attention des curieux [1] ».

D'autre part, voici la description qu'en donne J.-B. Dornier, dans son *Essai historique de l'arrondissement de Gray*.

« Au bas de l'église, en sortant, à main gauche, est placée la chapelle du sépulcre, ainsi nommée du tableau qui y est placé.

« Ce tableau est peint sur bois et divisé en trois parties : celle du fond qui forme le tableau principal, représente le Christ que l'on descend au tombeau. Les figures en sont bien et le coloris très frais. A chaque côté de ce tableau, deux autres de même hauteur y sont joints et représentent, celui de gauche un homme à genoux et priant et celui de droite, une femme en même posture. Ce qui m'a singulièrement surpris, *c'est la ressemblance de ces deux personnages avec le tableau que j'avais vu à Aix* et que l'on me montra comme ayant été peint par le roi René et le représentant, lui et sa femme, dans la même posture que celui de Pesmes. Le tableau porte dans un coin la date de 1561 et est signé Jacobus Prévost. Il mériterait qu'on en prît plus de soin qu'on ne le fait. La chapelle tire son nom du sujet qu'elle représente [2]. »

(1) *Histoire de l'Université du Comté de Bourgogne*, par Nicolas-Antoine LABBEY-DE-BILLY, Besançon, 1814, tome Ier.

(2) *Essai historique et voyages pittoresques dans l'arrondissement de Gray en 1832*, par J.-B. DORNIER, pages 73 et 74, Gray, imprimerie Barbizet, 1836.

De la courte description de J.-B. Dornier il faut retenir cette ressemblance, qui l'a frappé et qui existe bien réellement, entre la pose des personnages du tryptique de Pesmes et celle de ceux du tableau d'Aix. Ce dernier était à cette époque attribué au roi René et n'est autre que le fameux *Buisson ardent* de Nicolas Froment, une des pièces capitales de l'Exposition des Primitifs français, organisée en 1904, au pavillon de Marsan, par notre compatriote H. Bouchot (1).

Cette remarquable production du xv° siècle, longtemps attribuée à Van Eyck, fut, comme on le sait aujourd'hui, grâce aux savantes recherches de l'abbé Requin, commandé par le roi René à Nicolas Froment d'Uzès.

Or, comme le fait remarquer J.-B. Dornier, il est absolument exact que la pose et même la forme des vêtements des personnages peints sur les volets du triptyque de Pesmes ont une grande analogie avec celles du tableau d'Aix, peint un siècle plus tôt.

Il y a donc lieu de se demander comment Jacques Prévost a pu donner, dans sa composition, une traduction aussi fidèle de l'œuvre de Nicolas Froment, en un mot, où et comment il a pu s'en inspirer.

Il est certain, en effet, que notre peintre comtois avait eu l'occasion d'admirer le triptyque d'Aix et l'hypothèse d'un séjour en Provence, lorsqu'il se rendait à Rome ou en revenait, n'a rien que de très naturel quand on saura qu'une branche de la famille Mayrot avait quitté la Franche-Comté pour aller s'installer à Aix.

Nous en avons la preuve dans ce passage que nous relevons dans l'*Histoire de l'Université de Bourgogne*, de Labbey-de-Billy : « Philippe Mayrot, seigneur de Chaumercenne, dis-

(1) *Le Buisson ardent*, n° 78 du Catalogue de l'exposition des *Primitifs français*, au pavillon de Marsan, Paris, 1904. Ce catalogue a été rédigé par les soins de MM. H. Bouchot, Léopold Delisle, Frantz Marcou, H. Martin et Paul Vitry.

tributeur ; il était fils de Pierre Mayrot, trésorier général du comté de Bourgogne et petit-fils de Philibert Mayrot, que Gollut, page 254, place dans la liste des chevaliers de Saint-Georges. Suivant une enquête faite au parlement d'Aix en 1646, *il existait dans le ressort de ce parlement,* une branche de la famille Mayrot jouissant des titres et distinctions de la noblesse, *ayant une origine commune avec les Mayrot de Franche-Comté* et sortant du cousin germain de Philibert Mayrot (1. »

Le séjour de Jacques Prévost à Aix, s'explique donc facilement dans ces conditions. Il est certain, que c'est en rendant visite aux Mayrot d'Aix, cousins de ceux de Franche-Comté dont il était l'ami, que notre peintre s'est inspiré de la merveilleuse composition de Nicolas Froment et que le croquis qu'il en prit à cette époque lui revint en mémoire lorsqu'il eut à placer, sur les volets du triptyque de Pesmes, les portraits de Catherin Mayrot et de Jehanne Lemoyne, sa femme.

La pose de personnages en prières était, il est vrai, à peu près classique, dans les tableaux à volets du XVIe siècle, mais une telle similitude n'est pas le fait du hasard et ne peut s'expliquer que par un voyage de Jacques Prévost à Aix, hypothèse bien naturelle par suite de la présence dans cette ville des cousins de Catherin Mayrot de Pesmes.

Jacques Prévost avait donc vu le *Buisson ardent* et il en avait rapporté, dans sa propre composition, certains détails de mise en scène et plus particulièrement la pose des personnages qui font face au panneau central et qui prient agenouillés devant le Christ mort.

Les parties accessoires des volets diffèrent en revanche totalement de celles du tableau d'Aix.

Dans celui-ci, le roi René est présenté par trois saints dont un est Saint-Maurice et la reine Jehanne de Laval est accom-

(1) LABBEY-DE-BILLY. *Loc. cit.*, 1er vol., p. 262.

Pl. IX.

LE TRIPTYQUE DE PESMES

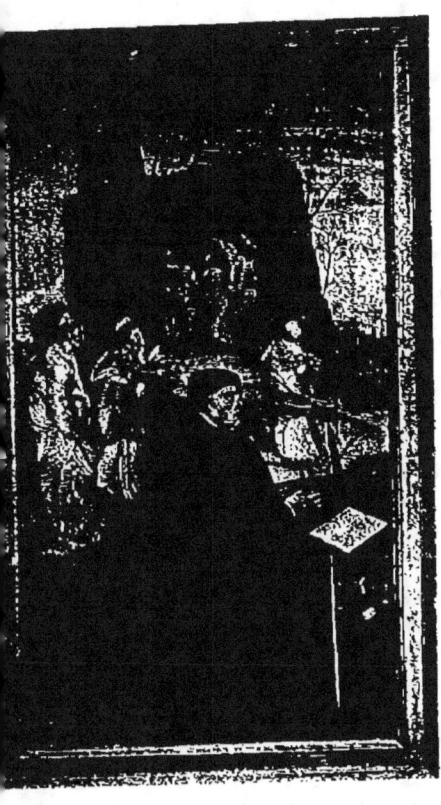

Portrait de Catheryn Mairot
(volet de gauche)

Portrait de Jehanne Lemoyne
(volet de droite)

Église paroissiale de Pesmes.
Cliché de M. Dodivers.

pagnée également de saints qui sont : Saint-Jean, Sainte-Agnès et Saint-Nicolas (1).

Dans le tableau de Pesmes, au contraire, Catherin Mayrot prie dans un paysage du Calvaire qui fait suite à celui où se déroule la scène du panneau central et où, dans le lointain, apparaît la ville de Jérusalem. Sur le volet de droite, où est représentée Jehanne Le Moyne, on reconnaît facilement l'hôtellerie d'Emmaüs, devant laquelle le Christ harangue ses disciples.

Voici du reste la description très détaillée de ces volets, qu'en donnent MM. J. Gauthier et G. de Beauséjour, dans leur étude sur l'église paroissiale de Pesmes et à laquelle je me reprocherais d'ajouter le moindre détail.

« Le paysage du Calvaire se continue dans les deux volets latéraux, ombragé de maigres oliviers. A gauche, apparaît Jérusalem derrière un massif où se creuse le tombeau visité par les saintes femmes ; en se rapprochant du premier plan, les mêmes, reconnaissables à leurs robes et aux vases d'aromates. Sur le volet de droite, dans des roches basaltiques, l'hôtellerie d'Emmaüs surgit comme un château fort, relié par un pont-levis à un chemin ; on y aperçoit le Christ se manifestant aux disciples. Plus bas, les mêmes disciples, vêtus en pèlerins, coiffés de bonnets phrygiens, rencontrent le Sauveur et cheminent avec lui sans le reconnaître.

» Traités en claire grisaille avec de sobres rehauts de brun, de rouge, de bleu, de jaune ou de vert, ces divers sujets ne sont que l'accessoire, le raccord des portraits des deux donateurs, homme et femme, se faisant face aux côtés de l'Ensevelissement.

» A gauche, agenouillé, mains jointes, devant une petite table à draperie rouge armoriée (de gueules à la fasce d'argent), soutenant un psautier ouvert, un homme de soixante

(1) Ces renseignements sont dûs à l'obligeance de M. le Conservateur du musée d'Aix.

ans. Ses épaules disparaissent sous l'ample col de fourrure d'une longue robe de drap noir, à manches collantes, laissant dépasser un col et des poignets de fine toile. Surmontée d'un bonnet noir prolongé en couvre-nuque, la tête est vivante ; complètement rasée à la réserve de quelques poils grisonnants au niveau de l'oreille, la figure est vulgaire, mais intelligente. Le modelé fin des joues, du menton et du nez, l'expression des yeux et des lèvres minces, donnent à ce bourgeois enrichi l'empreinte d'une volonté et d'une énergie peu communes. Sa main, courte et grasse, porte à l'index un anneau d'or à rubis chatoyant.

La main blanche et effilée de la dame qui fait face à Catherin Mairot, Jehanne Le Moyne, fille d'un conseiller au parlement de Dole, est d'excellente facture D'un âge mûr, la dame à la figure pleine, au cou plissé, porte la dure empreinte de la cinquantaine. Vêtue d'une longue robe de velours noir dont la jupe fendue par derrière est doublée d'une soyeuse fourrure, elle porte un corsage ajusté, à manches collantes, compliquées sur l'avant-bras d'un parement de fourrure formant cloche et pendant jusqu'à mi-jambe. Sur le devant de la jupe est comme une garniture de soie rouge, sorte de cordelière ou patenôtre, alternative de bouffants et d'annelets resserrés. C'est d'une gorgerette à revers de toile empesée qu'émerge la tête de Jeanne Le Moyne, dont la chevelure disparaît sous une cape de linon noir, découvrant le front, puis tombant au bas du dos. Quatre bagues d'or passées à l'index, à l'annulaire et à l'auriculaire de la main gauche sertissent une perle, un rubis, une topaze et une table de diamant ; une croix en diamants, composée de quatre croisettes avec pendants de trois perles serties d'or, est suspendue à une chaîne de même métal dont les mailles et les tortils font le tour du col et viennent tomber jusqu'au milieu de la poitrine, rehaussant ce costume quasi monacal. Les traits fortement accusés de la dame, manquent de distinction, son regard est plus doux que vif. Devant elle, un prie-Dieu

LE TRIPTYQUE DE PESMES

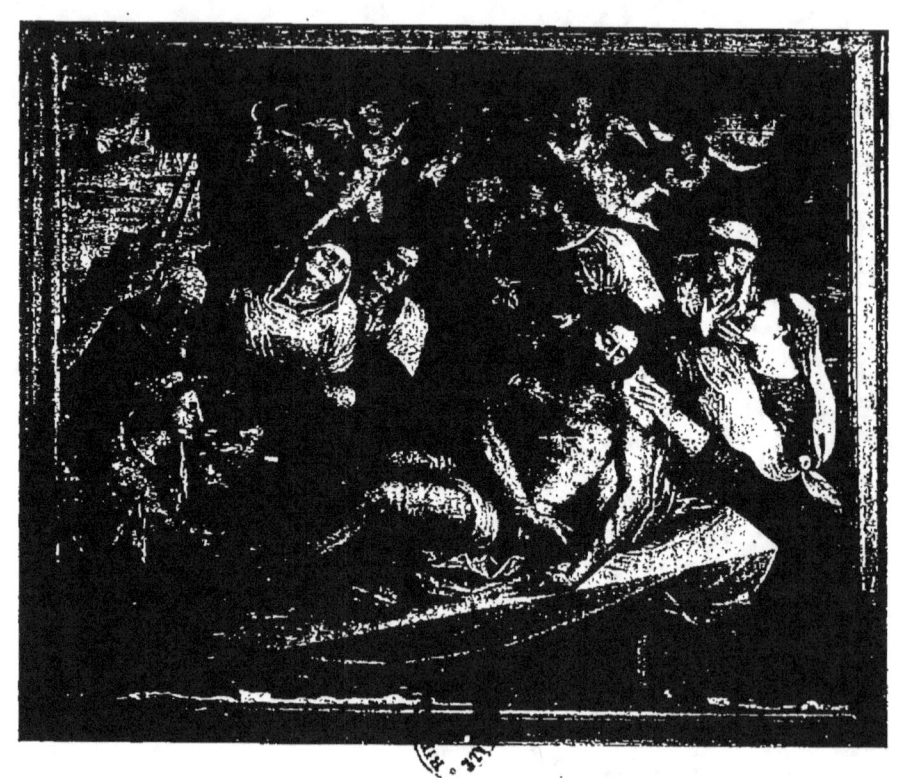

La Mise au Tombeau

(panneau central)

Eglise paroissiale de Pesmes. Cliché de M. DODIVERS.

armorié d'un écu en losange (*Le Moyne*) est couvert d'une draperie verte, sur laquelle sont disposés un missel relié de velours rouge et un mouchoir de batiste.

» D'une facture magistrale, ces portraits constituent les meilleurs morceaux du triptyque (1). »

Le panneau central, qu'encadrent les deux portraits décrits avec tant d'exactitude par MM. J. Gauthier et G. de Beauséjour, représente l'*Ensevelissement du Christ*.

C'est la scène classique que nous connaissons, peut-être un peu à l'étroit dans ce cadre à dimensions restreintes, étant donné le nombre des personnages qui s'y rencontrent, mais la variété dans les figures et dans les attitudes sont d'un puissant effet.

Huit personnages gravitent autour du Christ que l'on vient de descendre de la croix ; ils se profilent sur le fond sombre d'une grotte qui fait ressortir davantage leurs contours. Un homme vigoureux, aidé de Magdeleine, soutient le corps du Christ, pendant que la Vierge à demi-évanouie et abattue par la douleur tombe dans les bras des femmes qui l'entourent.

Joseph d'Arimathie assiste grave et pensif à cette scène de désolation qu'il domine et à laquelle il semble rester quelque peu étranger. Cette attitude semblerait donner raison à ceux qui voient dans ce beau vieillard, à barbe et à cheveux blancs, le portrait du peintre lui-même (2).

(1) *L'Eglise paroissiale de Pesmes (Haute-Saône)*, par J. GAUTHIER, archiviste du Doubs et G. DE BEAUSÉJOUR, ancien élève de l'Ecole polytechnique, Caen, 1894, Henri Delesque, imprimeur-libraire.

(2) « Qu'on rapproche ce nom (Jacobus Prévost) de cette tête de vieillard, à barbe et à cheveux blancs, à l'expression tout à la fois énergique et découragée, telle qu'elle convient à la mélancolie des philosophes de soixante ans et peut-être sera-t-on tenté comme nous d'y reconnaître le peintre lui-même. Et d'abord, c'est bien un portrait échappant aux types convenus de tous ceux qui l'entourent ; de plus, son regard profond et discret s'éloigne de la scène à laquelle il assiste, indifférent, et sa pensée se perd dans l'espace. Ce n'est pas un Mécène, car sa présence eût choqué les donateurs peints sur les volets ; il est naturel d'y retrouver Jacques Prévost lui-même, d'autant que la figure pleine de caractère semble reflé-

Grâce au talent d'un de nos compatriotes, M. Julien, nous avons pu donner en tête de cette notice le portrait présumé de Jacques Prévost, représenté sous les traits de Joseph d'Arimathie, un des plus remarquables personnages du tableau.

La figure principale, le Christ mort, frappe surtout par le ton des couleurs. Les chairs sont jaunâtres et affaissées, les bras tombent sans vie, aucun muscle n'est contracté ; tout le corps, que soulève péniblement un des disciples, est dans l'abandon de la mort. Il y a de la pesanteur et de l'affaissement dans cette masse inerte d'où la vie vient de s'échapper avec le dernier souffle. On ne pouvait mieux rendre l'image de la mort après de longues et pénibles souffrances : l'illusion est complète et on reste en admiration devant la vérité qui se dégage de cette œuvre puissante, où la mort est rendue avec une tonalité parfaite et une expression sans égale.

Au second plan, la figure de la Vierge qui s'évanouit dans les bras des saintes femmes qui l'assistent n'est pas moins remarquable.

Toutes les souffrances physiques et morales se lisent sur ce visage pâle et amaigri, aux joues fortement creusées et sillonnées de rides précoces.

Les yeux, quoique à demi-fermés, reflètent encore pourtant la force d'âme et l'énergie qui soutiennent son courage. C'est, en un mot, l'expression de la douleur la plus vive, unie à la résignation et à la soumission à une volonté supérieure, que l'artiste a su rendre avec une grande vérité.

Des autres personnages, il n'y a rien de particulier à signaler, sinon qu'ils sont groupés avec art et que ce sont

ter l'âge et la personnalité que nous devinons dans la correspondance de l'artiste. En se représentant lui-même, Prévost n'eût obéi qu'à un usage répandu, auquel, d'après la tradition, il avait sacrifié lui-même en représentant, dans un tableau peint pour l'église de Dole, plusieurs lettrés, ses contemporains. »

J. GAUTHIER et G. DE BEAUSÉJOUR. *Loc. cit.*, page 35.

des portraits bien étudiés. La douleur qui se lit sur tous les visages est bien rendue et reste en harmonie avec la scène si triste de l'ensevelissement.

Quelques audacieux raccourcis pourraient faire douter de la valeur du dessinateur, mais ne s'expliquent-ils pas naturellement par l'étroitesse du panneau pour une composition aussi vaste ! Ce que l'on pourrait reprocher surtout à cette œuvre, c'est une certaine disproportion dans les membres, qui sont généralement trop gros et trop longs. C'est là une anatomie de convention qui ne répond pas à la réalité.

C'est pour cette même raison que, dans un ciel trop bas, où volent de gracieux petits anges, aux visages empourprés, on voit leurs ailes frôler de trop près les têtes des principaux personnages. Ils étalent innocemment toutes les poésies de la nudité et de la chair, offrant ainsi à la vue un groupe du plus gracieux effet, qui gagnerait beaucoup à être vu de plus haut et de plus loin [1].

En résumé, l'ensemble de cette composition manque d'air et d'étendue, les acteurs de la scène de l'ensevelissement se débattent dans un champ trop restreint et c'est la critique la plus sérieuse que l'on puisse adresser à cette œuvre du maître Comtois.

En refermant les volets du triptyque, on se trouve en présence d'une peinture en grisaille claire, représentant l'*Annonciation*, dont la tonalité est parfaite et l'ensemble plein de vie et de mouvement.

Ce sujet, comme le précédent, a été traité bien souvent par les peintres de toutes les écoles et de tous les temps ;

[1] Il y a quelques années, une personne de Pesmes que M. Jules Gauthier décore du titre de « Mère de Conférence », n'a pas craint d'user du grattoir et de l'ongle, pour corriger la nudité de ces petits anges, dont sa sotte pudeur s'était alarmée. Les traces de ce grattage sont très visibles sur la reproduction que nous donnons de cette œuvre, d'après le cliché de M. Dodivers. Le vandalisme sera toujours l'arme inconsciente de tous les préjugés et de toutes les superstitions.

aussi Jacques Prévost a-t-il été bien inspiré en reproduisant une composition dans laquelle un peintre de sa valeur pouvait donner la mesure de tout son savoir-faire et de son grand talent.

Ici, la Vierge est représentée à genoux sur les marches d'un autel où elle vient de déposer son livre de prières. Une colombe plane sur sa tête qu'elle incline légèrement.

La pose est naturelle et gracieuse. Son visage, un peu confus à la nouvelle que lui apporte le messager céleste, exprime bien ce qui se passe dans son âme. C'est une joie profonde unie à une douce résignation, c'est le ravissement et l'extase à l'ouie de l'harmonie divine.

L'air de candeur qui se dégage de ses traits, la pudique surprise et la grâce qui se lisent sur son visage, les battements de son cœur que l'on devine sous la main gauche qui cherche à les réprimer font bien de la modeste habitante de Bethléem cette vierge idéale et mystique dont la physionomie s'est transmise à travers les âges.

Ici, c'est la grâce qui séduit, la grâce encore plus que la beauté; on la retrouve non seulement dans les traits de la Vierge, mais aussi dans son attitude, dans ses gestes, voire même dans les plis des draperies de sa longue robe et de son manteau, en un mot, dans toute cette composition, qui restera à bon droit le chef-d'œuvre de Jacques Prévost.

L'ange, aux ailes à demi-ployées, s'incline gracieusement vers la Vierge, qui écoute ravie les paroles mystiques qu'il prononce. Ses cheveux sont épars, la pose est naturelle et sans contrainte sous les plis bien étudiés de sa longue robe trainante et sauf la tête, qui est trop petite, il n'y a rien à reprocher à ce panneau.

Un groupe de têtes enfantines complète cette scène vraiment très suggestive. Dans un tournoiement de blanches formes ailées, ces figures souriantes entourent la Vierge d'une large auréole vivante et animée et rappellent, par le jeu

Pl. XI.

LE TRIPTYQUE DE PESMES

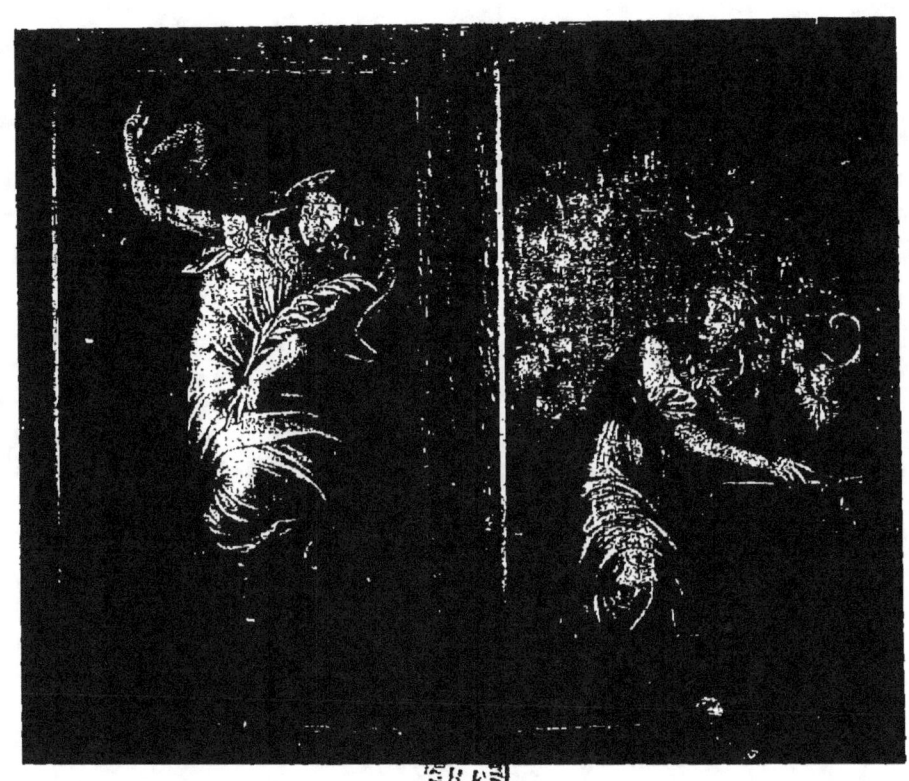

L'Annonciation

(verso des volets)

Église paroissiale de Pesmes. Cliché de M. Dodivers.

des physionomies et l'harmonie des traits, les anges de la *Mise au Tombeau* : le dessin est en outre d'une correction parfaite.

L'ensemble de ce tableau est d'un très grand effet. Il y a plus d'air et d'espace que dans la scène principale et nombre de connaisseurs admirent davantage cette grisaille aux tons clairs et lumineux (1).

D'autre part, il faut reconnaître aussi que les caractères en sont peut-être mieux rendus et que le sujet de l'*Annonciation* plaît davantage que celui si triste et si désolant de la *Mise au Tombeau*. Ici, c'est l'annonce d'une bonne et joyeuse nouvelle ; là, c'est la constatation du néant, la disparition de l'Homme-Dieu, la mort, en un mot, dans toute son horreur.

Ce contraste a certainement été voulu par l'artiste et après le sentiment d'angoisse et de tristesse qu'inspire la vue du premier tableau, on quitte l'œuvre de Jacques Prévost sur une note souriante et gaie que procure la scène de l'*Annonciation*, lorsqu'on referme les volets du triptyque (2).

(1) On a prétendu que cette peinture en grisaille, ne serait pas de la main de Jacques Prévost car elle est plus soignée que la scène principale. C'est pourtant bien la même facture que dans la *Mise au Tombeau*, avec les mêmes incorrections de dessin, mais aussi avec le même sens artistique et la même expression dans les caractères qui sont bien rendus. Enfin les têtes d'anges qui couronnent les deux tableaux ont de tels points de ressemblance qu'il est impossible de douter qu'ils ne soient dûs au même pinceau.

(2) M. Castan, signale comme existants au palais archi-épiscopal de Besançon, deux panneaux de Jacques Prévost, ayant servi de volets à un triptyque. Ces panneaux, traités en grisailles légèrement colorées, représenteraient comme ceux de Pesmes, d'une part la Vierge en prières et de l'autre, l'ange porteur du divin message. — *Besançon et ses environs,* par A. CASTAN Nouvelle édition, par L. PINGAUD, p. 196.

Aidé de M. Gazier, notre savant Conservateur de la Bibliothèque municipale, nous avons parcouru en vain toutes les salles de l'archevêché, sans trouver trace de ces panneaux cités par Castan.

LE PAYS D'ORIGINE DE JACQUES PRÉVOST

Plusieurs villes, comme je le disais au commencement de cette étude, se disputent l'honneur d'avoir donné naissance au peintre-graveur Jacques Prévost.

Ses biographes le font naître tantôt à Gray ou à Dole, tantôt à Besançon ou à Paris, voire même à Poitiers où il n'a probablement jamais séjourné, tandis qu'une tradition constante, qui s'est transmise à travers les âges, veut qu'il soit originaire de Pesmes (Haute Saône).

Nous allons donc examiner rapidement ces différentes opinions et essayer à notre tour, à défaut de pièces justificatives, mais simplement, par tout ce que nous savons de notre peintre comtois, de démontrer qu'il est bien effectivement né à Pesmes et de donner si possible, à ce petit problème, une solution définitive.

J'éliminerai d'abord les villes de Besançon, de Paris et de Poitiers, qui n'ont réellement aucune raison sérieuse à faire valoir, pour revendiquer l'honneur de compter Jacques Prévost au nombre de leurs concitoyens.

Pour Besançon, l'erreur a été commise par le père Dunand, qui, dans sa *Statistique de Franche-Comté*, a eu la malencontreuse idée d'écrire cette phrase : *Jacques Prévost* DE BESANÇON, *qu'on a appelé le Michel-Ange de la Franche-Comté* [1].

Cette assertion qui n'a du reste jamais été répétée par aucun de ceux qui ont eu à s'occuper de notre peintre comtois, n'est basée sur aucune preuve, ni aucun témoignage. Elle ne traduit certainement, dans la pensée de son auteur, que le séjour plus ou moins prolongé dans notre

1) *Statistique de la Franche-Comté.* Manuscrit du père DUNAND, IIIe volume.

ville de Jacques Prévost, occupé à travailler pour le cardinal de Granvelle et dont deux des œuvres que possède actuellement notre musée ont figuré, avec honneur, dans la merveilleuse collection de ce grand ami des arts.

Aussi, ne retiendrons-nous du passage de Dunand que cette appellation élogieuse de *Michel-Ange de la Franche-Comté*, qui nous fait connaître l'estime et la considération dont jouissait le peintre auprès de ses contemporains qui voyaient en lui le représentant, dans notre pays, du plus grand génie artistique du XVIe siècle.

Dans le Dictionnaire encyclopédique de Larousse, où les erreurs au sujet de Jacques Prévost sont nombreuses, on lit avec stupéfaction que ce peintre graveur serait né à Paris en 1510 et qu'il y serait mort en 1590 [1]!...

L'auteur de l'article se demande même, si Jacques Prévost et Nicolas Prévost, « dont les comptes royaux font pourtant des individualités distinctes » ne seraient pas un seul et même peintre, *Jacques-Nicolas Prévost*, signant indifféremment ses œuvres, tantôt du prénom de *Jacques*, tantôt de celui de *Nicolas*!

Une telle assertion ne peut être prise au sérieux. D'après Mariette, le savant iconophile du XVIIIe siècle, Nicolas Prévost serait né à Paris en 1606 ou en 1610, c'est-à-dire un siècle plus tard que celui dont nous nous occupons. Pour d'autres et parmi lesquels il convient de citer M. Georges Duplessis, il y a bien eu un Nicolas Prévost, d'origine parisienne et contemporain de l'artiste comtois, mais dont le monogramme *NP* est entièrement différent du sien et dont on ne connaît que quelques planches, avec cette mention : *par Nicolas Prévost, rue Montorgueil, au chef sainct Denis* [2].

[1] *Dictionnaire universel du XIXe siècle*, par P. LAROUSSE, 13e volume.

[2] Les estampes de Nicolas Prévost, sont des gravures sur bois et reproduisent toutes des sujets religieux, empruntés à l'Ancien ou au Nouveau Testament : *Le déluge* ; *Les sept œuvres de la miséricorde* ; *La création*

Ce détail cadre mal, dans tous les cas, avec la misère bien connue de notre pauvre hère comtois qui n'eut jamais *pignon sur rue* et dont les uniques ressources étaient à la merci de la générosité plus ou moins grande de ses protecteurs et de ses amis.

Enfin les estampes de Nicolas Prévost étaient sur bois. Elles se rapprochent davantage, nous dit M. Georges Duplessis « de l'imagerie que de l'art proprement dit et rappellent, par leur composition et leur dessin quelque peu grossier, les tapisseries si fort en vogue sous Charles IX (1). »

Ces renseignements suffisent pour séparer nettement les deux personnalités de Jacques et de Nicolas Prévost et l'article du dictionnaire de Larousse contient, du reste, tellement d'autres erreurs au sujet de notre compatriote qu'il nous paraît inutile d'insister davantage.

Il y est dit, entre autres, que l'on ne connaît de Jacques Prévost qu'*un seul tableau sur cuivre qui existerait encore aujourd'hui à Langres* : le *Trépassement de la Vierge*.

Il y a là presque autant d'erreurs que de mots et l'idée bizarre de faire naître Jacques Prévost à Paris doit être considérée comme une allégation sans fondement et une confusion des plus regrettables avec un de ses homonymes, qui n'eut ni son talent, ni sa réputation.

Parmi les opinions les plus singulières qui aient surgi au sujet du lieu de naissance de Jacques Prévost, il faut citer encore celle qui fait de lui un Poitevin d'origine, sieur de Graize !

M. Lèdre, conservateur de la bibliothèque de Poitiers, s'appuie sur ce fait, c'est que les deux prélats protecteurs de Jacques Prévost et crayonnés par lui dans les lettres publiées

du Monde ; Histoire de l'image Notre-Dame de Liesse, qui fut apportée de Paradis par les anges, etc... D'autre part, on n'est pas absolument fixé sur l'attribution du monogramme *NP* dans lequel quelques auteurs voient celui de Nicolas Poussin.

(1) Georges DUPLESSIS. *Loc. cit.*, page 42

par M. Laurent-Chevignard, ont été tous deux évêques de Poitiers (1) !

En ce qui concerne le cardinal de Givry, nous savons qu'il fût d'abord évêque de Macon où il succéda à son oncle, puis évêque de Langres et enfin d'Amiens et de Poitiers. Dans ce dernier poste, il ne résida que très peu de temps et y mourut en 1561.

A cette même date, Jacques Prévost signait son triptyque de Pesmes, ce qui prouve bien qu'il n'avait pas accompagné son protecteur dans sa nouvelle résidence. De plus, nous savons déjà qu'en quittant Langres il vint à Besançon travailler sous les ordres du cardinal de Granvelle et y resta plusieurs années.

Quant à Jehan d'Amoncourt, qui succéda au cardinal de Givry dans son évêché de Poitiers, il était d'origine bourguignonne et fut pendant de longues années, à Langres notamment, le coadjuteur et l'ami de celui qu'il était appelé à remplacer plus tard.

C'est donc à Langres qu'il connut Jacques Prévost, pendant que ce dernier travaillait à la décoration de l'église Saint Mamert et du palais archi-épiscopal et la genèse des dessins que nous avons reproduits et auxquels fait allusion M. Lèdre s'explique très naturellement, sans qu'il soit besoin de faire naître notre peintre à Poitiers.

Comme tous les artistes, Jacques Prévost a promené un peu partout son pinceau et son burin et, eût-il résidé à Poitiers, comme il a résidé dans tant d'autres villes, à Rome, à Langres, à Gray ou à Besançon etc.., nous ne voyons pas la relation qui pourrait exister entre ces faits et l'attribution de son lieu de naissance.

L'opinion la plus accréditée parmi ceux qui ont eu l'occasion d'étudier Jacques Prévost est celle qui le fait naître à Gray, au commencement du XVIe siècle.

(1) *Histoire de la ville de Gray.* Edition de M. GODARD, page 721.

Cette manière de voir, comme j'ai déjà eu occasion de le dire au début de cette notice, est basée sur une simple note dénuée de tout caractère historique et écrite à la main, au revers d'un des dessins de l'artiste, par le chanoine Tabourot.

D'autre part, ce qui paraissait donner une certaine apparence d'authenticité à cette allégation, c'est que son auteur était un contemporain de Jacques Prévost, habitant en même temps que lui la ville de Langres où il faisait partie du chapitre de la cathédrale. Il vivait donc dans l'entourage immédiat du cardinal de Givry et de Jehan d'Amoncourt son vicaire général, c'est-à-dire dans les meilleures conditions pour bien connaître Jacques Prévost, l'artiste franc-comtois leur protégé

Cette note, retrouvée par Mariette, a été reproduite par lui en marge d'un des exemplaires de l'*Abecedario Pittorico* de P. Orlandi. Elle disait textuellement : « Jacques Prévost, dit de Gray, *probablement* du nom de sa patrie, a peint le *Trépassement de la Vierge* dans l'église Saint-Mamert, à Langres (1). »

Depuis cette époque, et sur la foi de cette simple annotation manuscrite, la plupart des écrivains, sans chercher à contrôler si cette assertion était fondée, ont continué à désigner Gray comme pays d'origine de Jacques Prévost (2).

Le plus autorisé d'entre eux, Robert Dumesnil, dans son *Peintre-graveur français* (3), qui fait suite au *Peintre-graveur* de Bartsch, prolonge encore l'incertitude à cet égard en laissant planer un doute sur le lieu de naissance du

(1) P. ORLANDI. *Loc. cit.*

(2) Parmi ces auteurs, il faut citer notamment MM. Lechevallier-Chevignard, J. Gauthier, Lancrenon et enfin plus récemment MM. Godard et Jourdy qui ont reproduit la note de M. Gauthier.

(3) *Le Peintre-Graveur français*, ou catalogue raisonné des estampes gravées par les peintres et les dessinateurs de l'Ecole française ; ouvrage faisant suite au *Peintre-Graveur* de M. Bartsch, par ROBERT-DUMESNIL, Paris, 1850.

peintre franc-comtois, qui *vraisemblablement,* dit-il, doit être de la ville de Gray.

M. Godard lui-même, le savant historien de la ville de Gray, qui a continué et complété l'œuvre de MM. Gatin et Besson, n'avait pas hésité, dans la nouvelle édition de 1892, de faire de Jacques Prévost un Graylois d'origine robable.

Il reconnaît aujourd'hui très loyalement cette erreur que lui a fait commettre M. J. Gauthier et qu'après lui M. Jourdy a répétée dans son *Annuaire de l'arrondissement de Gray* pour l'année 1902.

M. Godard admet donc que Jacques Prévost a dû naître à Pesmes et que l'opinion très répandue qui le regarde comme originaire de Gray provient probablement du séjour prolongé qu'il fit dans cette ville (1).

Mariette n'est du reste rien que moins affirmatif lui-même puisqu'il écrit : « Jacques Prévost, de Gray, PROBABLEMENT du nom de sa patrie. » Cet adverbe dubitatif prête à l'équivoque et laisse dans tous les cas subsister une incertitude qui prouve bien que cet auteur n'a pas cherché à vérifier l'assertion du chanoine Tabourot et que, d'autre part, n'étant pas intéressé directement à la question, il lui importait peu de connaître si Jacques Prévost était de Gray ou d'une autre localité de la province. Pour le savant iconophyle du XVIII^e siècle, il lui suffisait, en effet, de savoir que Jacques Prévost était d'origine comtoise Il en a été de même pour la plupart de ceux qui ont eu à s'occuper de ses travaux.

Quant à la note du chanoine Tabourot, que rien ne vient confirmer, est-elle aussi rigoureusement exacte qu'elle le paraît et veut-elle réellement dire que Jacques Prévost soit né dans l'enceinte même de la ville de Gray ?

Nous savons tous que lorsqu'il s'agit d'assigner un pays d'origine à un homme d'une notoriété connue, on désigne le plus souvent la ville la plus importante du voisinage, qui

(1) Lettre particulière de M Godard à l'auteur.

seule est connue du grand public. Est-ce que Desault, par exemple, le célèbre chirurgien du XVIII^e siècle n'est pas pour tout le monde de Lure, quoique né à Magny-Vernois ? Qui se souviendra dans quelques années, en dehors de ses amis personnels, qu'Henri Bouchot est né à Gouille ? A l'heure actuelle, ne dit-on pas déjà Henri Bouchot, de Besançon !

Je pourrais multiplier les exemples. Ils prouveraient que l'assertion du chanoine Tabourot ne doit pas être prise à la lettre. Pour lui, Jacques Prévost était de Gray, c'est-à-dire de la région de Gray, mais non pas absolument de la ville elle-même.

Cette erreur provient aussi de ce qu'une famille de peintres portant le nom de Prévost était installée à Gray dès la fin du XV^e siècle, mais aucun de ses membres ne portait le prénom de Jacques. Nous trouvons d'autre part, à la même époque, à Dole et à Pesmes, des familles de ce nom également et où chacun était peintre de père en fils.

Ajoutons enfin, pour être complet, que Jacques Prévost a travaillé longtemps à Gray, où il a eu un atelier, et que c'est en quittant cette ville qu'il s'est rendu à Langres, où l'a connu le chanoine Tabourot (1).

De plus, les registres paroissiaux de Gray, relativement bien tenus, comme ceux d'une ville d'une certaine importance, ne donnent aucun renseignement sur la naissance d'un Jacques Prévost à la fin du XV^e siècle, ni au commencement du XVI^e, car les plus anciens que l'on ait pu retrouver ne remontent qu'à l'année 1598.

Ce furent, en effet, les conciles de Rouen, en 1581, et de Bordeaux, en 1588, qui obligèrent les membres du clergé à tenir régulièrement ces registres, aussi n'est-il pas éton-

(1) Jacques Prévost ou un de ses homonymes, a réparé, en 1586, d'après M. Godard, les verrières de l'église de Gray. Dans tous les cas, il refit le gonfanon ou grande bannière en 1559.

nant qu'avant cette époque on y constate de grandes erreurs et de regrettables lacunes (1).

Il n'en est pas moins vrai que dans ceux de Gray, M. J. Gauthier a relevé un certain nombre de Prévost, sans qu'il y soit autrement question de celui qui nous occupe.

Voici la nomenclature qu'il nous en donne dans un de ses *Annuaires* du département du Doubs (2) :

« 1° Prévost, Bernardin, peintre-verrier, né à Gray en 1599, mort après 1664, auteur des vitraux de l'Eglise, des écussons, etc...

» 2° Prévost, Philibert, peintre, fils du précédent.

» 3° Prévost, Bernardin, peintre, frère de Philibert, mort avant 1636.

» 4° Prévost, Jean, peintre, frère des deux derniers. » C'est probablement celui que nous retrouverons plus tard à Dole.

Parmi les autres personnes portant ce nom, nous ne connaissons plus qu'un Jean Prévost, dont nous venons de parler, mais qui quitta Gray pour s'établir à Dole, où il a trois enfants, Jean, Philiberte et Catherine, et enfin quelques-uns encore qui habitent Pesmes dans le cours du XVIe et du XVIIe siècles.

En examinant les dates connues de naissance de ces nombreux Prévost qui ont habité notre région, il est certain que Bernardin, né à Gray en 1599, est le père de Philibert, de Bernardin et de Jean. Tous se livrent à la peinture.

Jacques Prévost né à la fin du XVe sièle ou au commen-

(1) Avant le XVIe siècle, les notes concernant les naissances, mariages, décès, etc.., se rencontraient plutôt dans les livrets de famille qui se transmettaient de génération en génération, mais qui malheureusement ont disparu pour la plupart.

(2) Année 1892.

cement du xvi⁰, ne peut donc être, si une parenté existe bien réellement entre eux, qu'un frère ou un cousin de Bernardin, né à peu près à la même date, en 1599. Il serait donc l'oncle ou le cousin issu de germain de Jean Prévost de Dole et d'un autre Jean Prévost de Pesmes, qui mourut au commencement du xvii⁰ siècle (1).

De ces multiples renseignements, on peut conclure que le berceau d'origine de la famille Prévost paraît bien être la ville de Gray, ce qui expliquerait jusqu'à un certain point l'erreur que nous signalons, mais que, pendant que la branche principale continuait à habiter cette ville, deux autres familles du même nom allaient s'installer à Dole et à Pesmes, y faire souche et que c'est dans ces deux dernières qu'il faut rechercher la véritable origine de Jacques Prévost.

On aurait donc tort de voir dans la note du chanoine Tabourot, *Jacques Prévost de Gray*, autre chose qu'une affirmation d'ordre général, un cliché banal, que Mariette nous a transmis textuellement et que les différents écrivains qui ont eu à s'occuper de Jacques Prévost ont reproduit littéralement sans contrôle et sans vérification.

Ils ont en cela une excuse, c'est que les Prévost sont bien, selon toute probabilité, originaires de Gray, mais ils ont oublié qu'ils s'étaient dispersés ensuite dans notre province, notamment à Dole et à Pesmes, donnant naissance à d'autres Prévost, peintres également et que c'est là qu'il faut rechercher la véritable origine du maître comtois.

Le problème se restreint. Jacques Prévost n'étant ni de Gray, ni de Besançon, pas plus que de Paris ou de Poitiers, il s'agit de savoir si, contrairement à la tradition qui le fait naître à Pesmes, l'hypothèse de sa naissance

(1). J. GAUTHIER. *Loc. cit.*

à Dole, dont Pallu s'est fait autrefois l'érudit champion, présente une certaine valeur historique.

Dans un article paru dans l'*Album dolois*, en 1843, l'ancien bibliothécaire de la ville de Dole, énumère un certain nombre de raisons, qui, d'après lui, militeraient en faveur de la naissance de Jacques Prévost à Dole.

Il estime entre autres que le fait d'avoir exécuté des tableaux pour Hugues Marmier, président au parlement de Dole, vient à l'appui de sa thèse et fait pencher la balance en sa faveur !

Nous ferons remarquer que, dans ce cas, la ville de Gray aurait autant de titres que celle de Dole à réclamer Prévost comme un des siens, puisque Hugues Marmier était originaire de Gray, et que des deux tableaux qu'il commanda à Jacques Prévost, l'un était destiné à l'église de sa ville natale et l'autre à celle de Dole, où il ne faisait que résider.

Pallu s'appuie ensuite sur l'autorité de Labbey-de-Billy et de J.-B. Dornier qui, dans leurs ouvrages, n'attachent pourtant aucune importance à la question. Ils font naître Jacques Prévost à Dole, sans plus de preuves que ceux qui le font naître dans toute autre ville de la province.

Ne pouvant d'autre part apporter aucun acte authentique qui eût tranché la question d'une façon définitive, puisque les plus anciens registres de naissance à Dole ne remontent pas avant 1546, Pallu présente trois autres pièces qu'il regarde comme capitales.

Ce sont les extraits de naissance de Jean, Catherine et Philiberte Prévost, enfants de Jean Prévost, peintre, qui avait quitté Gray, pour venir s'installer à Dole. Ces actes portent respectivement les dates de 1576, 1577 et 1578 (1).

(1) Voici à titre de document, les trois extraits de baptême, relevés par Pallu, dans les registres paroissiaux de Dole :

1° *Baptême de Jean Prévost* : « Septimâ die Juannuarii 1576, *Johannes,*

Ils prouvent ce que personne n'a jamais mis en doute, qu'il existait à Dole au commencement du xvɪᵉ siècle une famille Prévost, mais ils ne prouvent rien de plus et il faut une bonne volonté bien surprenante pour y voir autre chose.

Jean Prévost le père était certainement, nous dit Pallu, le frère de Jacques !... C'est là une hypothèse possible mais que rien ne vient démontrer et, fût-elle exacte, il ne s'en suivrait pas que ce dernier soit de Dole, puisque nous savons déjà que Jean Prévost, père de Jean, de Catherine et de Philiberte, était lui-même originaire de Gray.

De toutes les preuves apportées par Pallu, à l'appui de sa thèse, la plus curieuse, sans contredit, est celle qui s'appuie sur la notoriété des témoins de la naissance des enfants de Jean Prévost et la qualité de leurs parrains.

Ces personnages étaient illustres, nous dit Pallu, très honorablement classés parmi les meilleures familles de la région, ce qui démontre amplement que Jean Prévost jouissait d'une certaine renommée, qu'il appartenait lui-même à une bonne famille et enfin, conclusion inattendue, qu'elle doit compter certainement Jacques parmi ses membres !...

Toutes ces preuves ne sont, comme on le voit, que bien peu convaincantes et elles font plus d'honneur au talent et à l'imagination de Pallu, qu'à son raisonnement.

Elles ne prouvent qu'une chose, comme nous le dit Perron, l'ancien professeur de philosophie à la Faculté des lettres de

filius Johannis Prévost, pictoris, et Isabella Georget Bisuntinensis. Patrinus Dominus Johannès Bernard, jurium doctor de Dola. Matrina domicella Antonia Grenier cujus vices jessit domicella Johanna Poly.

2º *Baptême de Catherine Prévost.* — *Catharina* filia Johannis Prévost, pictoris et Isabella Georget, ejus uxoris, decimâ quartâ die mensis martia 1577, baptistata fuit. Patrinus Johannès Duchamp. Matrina Catharina Jacquot.

3º *Baptême de Philiberte Prévost.* — *Philiberta* fillia Johannis Prévost, pictoris et Isabella Georget, ejux uxoris nonâ die mensis junii 1578, baptistata fuit. Patrinus Johannes Flamand, auri fabri. Matrina Philiberta Camus.

Besançon, dans sa réponse à Pallu, « c'est qu'un Jean Prévost a eu l'honneur d'habiter Dole et d'y faire des enfants, nommés Jean, Catherine et Philiberte, mais elles ne prouvent que cela et qu'est-ce que cela prouve ? (1) »...

Ajoutons enfin qu'aucun des historiens de la ville de Dole n'a jamais fait mention de Jacques Prévost parmi les illustrations de cette ville et que dans l'ouvrage si complet de Marquiset il n'en est nullement question, pas plus du reste que dans le *Dictionnaire historique et statistique des communes du Jura* de A. Rousset (2) ou dans l'*Histoire de Dole* publiée plus récemment par M. E. Puffeney (3).

En revanche, un certain nombre d'écrivains, et non des moindres, n'ont pas hésité à reconnaître que Jacques Prévost était bien originaire de Pesmes et parmi eux il convient de citer notamment Perron, Suchaux, Castan et Besson, et plus récemment encore M. Perchet.

C'est l'article de Perron paru dans le *Franc-Comtois* de l'année 1841 (4), qui déchaîna la polémique dont nous venons de parler, entre cet auteur et l'ancien bibliothécaire de la ville de Dole.

« La chapelle fondée par une des anciennes familles du pays, celle des Mairot, écrivait-il, est décorée principalement par un tableau sur bois qui se ferme comme une armoire et qui est l'œuvre de Prévost, élève de Raphaël et *originaire de Pesmes* : il représente l'*Embaumement du Christ*. »

Ce n'est que deux ans après, en 1843, que Pallu chercha à réfuter, avec les arguments plus ou moins spécieux que nous avons examinés, l'affirmation de Perron.

La réponse cette fois, ne se fit pas attendre.

(1) *Le Franc-Comtois*, 25 mars 1843.
(2) *Dictionnaire géographique, historique et statistique des communes de la Franche-Comté*, classées par départements, par A. Rousset.
(3) *Histoire de Dole*, par E. Puffeney, bibliothécaire de la Ville. Besançon, 1882.
(4) *Le Franc-Comtois*, année 1841, n° 118.

Dans un article étincelant de verve et d'humour, l'ancien professeur de philosophie détruisit facilement le système échafaudé par son habile contradicteur et lui fit toucher du doigt, non sans malice peut-être, le défaut de son raisonnement et la fragilité de ses conclusions (1).

Dans la *Galerie biographique de la Haute-Saône*, M. L. Suchaux n'hésite pas non plus à déclarer que Jacques Pré-

(1) La réponse de Perron, mérite d'être reproduite *in extenso*, car elle met très bien la question au point.

« L'*Album dolois* du 19 mars, contient un article fort érudit. ce qui n'est pas étonnant puisqu'il est signé Pallu et qui a pour but de prouver que le peintre distingué Jacques Prévost, l'auteur du beau tableau qui se trouve à Pesmes, dans la chapelle du Saint-Sépulcre, n'est point originaire de Pesmes, comme nous l'avons prétendu, mais appartient à la ville de Dole.

» Nous attachons peu d'importance à ce que nos célébrités franc-comtoises soient de telle localité plutôt que de telle autre, pourvu qu'elles appartiennent à la province et que nos voisins n'aient aucun titre spécieux pour nous les enlever, cela nous suffit. Cependant la vérité historique a aussi des droits, et, quand une petite ville a eu le bonheur de donner naissance à quelque illustration, nous croyons qu'elle aurait tort de s'en laisser ravir la gloire. Les habitants de Pesmes ne sont pas indifférents sur ce point, quoiqu'ils aient de beaux noms à citer, tels que ceux de *Gentil*, de *Gollut*, de *Mathieu*, etc... Ils tiennent aussi à celui de Jacques Prévost et ils ne comprennent pas comment la ville de Dole qui est si riche en célébrités de toutes sortes, viendrait, pareille à ces richards insatiables, leur enlever leur héritage.

» Les raisons du savant avocat de la ville de Dole leur paraissent peu convaincantes. On leur cite des actes de naissance qui prouvent très bien qu'un *Jean Prévost* a eu l'honneur d'habiter Dole et d'y faire des enfants nommés Jean, Philiberte et Catherine, mais qui ne prouvent que cela ; or, qu'est-ce que cela prouve ?

» Avec une pareille argumentation, les érudits, qui d'ici à quelques siècles, succéderont à M. Pallu dans cette Bibliothèque doloise, si largement accrue par son zèle infatigable pourront prouver que les trois quarts des célébrités de notre province n'ont jamais appartenu à la Franche-Comté, puisque toutes ont habité Paris, s'y sont mariées et y ont eu des enfants enregistrés à l'état-civil de cette capitale. Ainsi, les deux Cuvier, Jouffroy, Droz, Victor Hugo, Nodier, Pouillet et tant d'autres nous seront confisqués au profit de Paris ; notre province n'aura pour ainsi dire aucun titre de gloire aux yeux de la postérité.

» La famille Mairot, vieille famille parlementaire, était de Pesmes, bien qu'elle habitât Dole : Jacques Prévost qui peignit ce beau tableau à sa

vost soit né à Pesmes et que suivant une autre tradition qui s'est également conservée dans ce pays jusqu'à nos jours « il aurait reçu les leçons de Michel-Ange (1). »

Notre ancien et érudit collègue A. Castan partage la même manière de voir quand il dit dans sa notice consacrée à Jacques Prévost, à propos de la description des chefs-d'œuvre qui provenaient du palais Granvelle : « Jacques Prévost, *né à Pesmes (Haute-Saône)*, au commencement du XVIe siècle, fut à la fois peintre et graveur ; on croit qu'il avait eu pour maître Michel-Ange. Les églises de Langres possédaient plusieurs de ses tableaux, qui ont péri pendant la Révolution ; mais l'église de Pesmes conserve de lui une Descente de croix qui porte le millésime de 1561 (2). »

Il est vrai d'ajouter que dans d'autres ouvrages Castan, en parlant de Prévost, écrit selon l'usage, *Jacques Prévost de Gray*. C'est là, comme nous le savons, une appellation générale sous laquelle on désignait le plus souvent notre artiste, mais qui ne détruit en rien l'affirmation citée plus haut. Pour Castan, Jacques Prévost est bien né à Pesmes, comme il l'a écrit dans les notes biographiques qu'il a publiées sur cet artiste.

Voici, d'autre part, comment M. Perchet, dans son ouvrage, *Le Culte à Pesmes*, s'exprime au sujet du lieu de naissance du maître comtois :

« Le *Magasin Pittoresque* (année 1857) a consacré une longue et intéressante étude à Jacques Prévost, peintre et

dévotion, était également de Pesmes, quoiqu'il ait pu demeurer quelque temps à Dole, comme il avait passé des années à Rome, près de Raphaël. Les habitants de Pesmes, laisseront à la ville de Dole son *Jean Prévost* avec *Catherine* et *Philiberte*, pourvu qu'elle leur laisse le peintre célèbre qu'une tradition constante a placé au nombre de leurs ancêtres. ».
Le Franc-Comtois, 25 mars 1843.
(1) *Galerie biographique de la Haute-Saône*. Suppl., art. Prévost, Jacques, Vesoul, 1864.
(2) *Monographie du Palais Granvelle à Besançon*, par A. CASTAN, Paris, 1867.

graveur sous François Ier et Henri II. Il y est désigné sous le nom de Jacques Prévost, de Gray (1).

» Il est à remarquer qu'aucun document ne constate que notre grand artiste soit né à Gray, où il a travaillé, il est vrai, comme il a travaillé dans plusieurs autres villes. La circonstance que des peintres portant le nom de Prévost habitaient Gray à cette époque, semblerait donner une certaine vraisemblance à l'opinion qui fait de Jacques Prévost un Graylois, mais il existait alors à Pesmes une famille de ce nom dont les membres, ou quelques-uns des membres tout au moins, se livraient à la peinture. C'est au sein de sa famille, au foyer paternel, que Jacques Prévost a fait ses premiers essais et a puisé ce goût du Beau qui plus tard en a fait un élève distingué de Raphaël et l'a conduit à la célébrité (2). »

Ajoutons enfin l'opinion très autorisée de M. Godard, professeur d'histoire au lycée de Vesoul, qui reconnait aujourd'hui qu'aucun fait avéré n'indique que Jacques Prévost soit de Gray, comme il l'avait écrit quelques années auparavant, mais qu'il doit être effectivement de Pesmes, où la tradition le fait naître.

Du reste, l'ouvrage qu'a complété et mis à jour M. Godard n'est autre que l'*Histoire de la ville de Gray*, par MM. Gatin et Besson, où il n'est nullement question de Jacques Prévost comme un Graylois d'origine.

Bien plus, en 1867, l'abbé Besson, le futur évêque de Nîmes, dans un article des *Annales franc-comtoises*, intitulé *Rome et les Francs-Comtois*, s'exprime en ces termes au sujet de notre peintre : « Jacques Prévost, *de Pesmes*, acquit en Italie une gloire incontestable. On croit qu'il avait reçu des leçons de Michel-Ange. Peintre et graveur, il a

(1) C'est l'étude très documentée de M. Laurent-Chevignard, que nous avons analysée au début de ce travail, à propos des dessins et des lettres de Jacques Prévost.

(2) E PERCHET. *Loc. cit.*, pages 201 et 202.

laissé onze pièces (1) datées de 1537, représentant les édifices de Rome, et deux planches de cariatides, datées de 1538. En 1546, il grave une Vénus, en 1547 une Cybèle, et enfin une Charité romaine, trois figures de sa composition. De retour à Pesmes, il fit pour la chapelle des Mayrot un grand tableau à volets, dont le sujet est Jésus-Christ au tombeau. L'église paroissiale le conserve encore, ainsi que la chapelle de Résie, autre monument de la Renaissance, autre souvenir d'un architecte qui avait visité et étudié la ville des papes (2). »

L'avis très autorisé de l'ancien historien de la Ville de Gray, confirmé aujourd'hui par l'érudit professeur d'histoire qui a repris et continué son œuvre, a une grande importance, car il anéantit d'une façon définitive la thèse de ceux qui, sans raison et simplement sur la foi des traités, continuaient à considérer Jacques Prévost comme originaire de Gray.

Après avoir éliminé les différentes villes qui, avec des raisons plus ou moins sérieuses, réclamaient l'honneur d'avoir donné naissance à notre vieux maître comtois, il nous reste à examiner les arguments de ceux qui font naître Jacques Prévost à Pesmes.

Ici encore, la pièce capitale, l'acte de naissance ou de baptême, fait défaut, et il est impossible d'établir d'une façon irréfutable que Jacques Prévost y ait vu le jour. Mais à défaut de cette constatation matérielle, il existe un faisceau de preuves morales et un ensemble de faits qui le démontrent amplement.

La petite ville de Pesmes a d'abord pour elle la tradition qui veut que Jacques Prévost soit né dans son enceinte, et cette tradition s'est conservée intacte jusqu'à nos jours.

Il est bien difficile, il faut l'avouer, de lutter contre une

(1) On connaît 19 pièces gravées de Jacques Prévost et non pas onze seulement comme l'avance l'abbé Besson.
(2) *Rome et les Francs-Comtois*, par L. BESSON. Annales franc-comtoises, tome VIII, Besançon, 1867.

preuve morale aussi importante quand on n'a pas à lui opposer des arguments formels et décisifs. Or, c'est précisément le cas des villes intéressées plus ou moins à la question du lieu de naissance de Jacques Prévost, dont les raisons invoquées à l'appui de leur thèse ne sont que des prétextes habilement présentés.

Dans les archives de Pesmes il existe une pièce fort intéressante que M. de Beauséjour y a découvert autrefois et qui a été reproduite par M. Perchet dans son ouvrage : *Le Culte à Pesmes*. C'est une quittance portant la signature de Jacques Prévost, donnée aux échevins de la ville à l'occasion de différents travaux de peinture exécutés dans l'église paroissiale.

Cet acte est daté de 1565. Il a donc été exécuté quatre ans après l'exécution du triptyque de la chapelle Mayrot qui porte le millésime de 1561.

Cet écart dans les dates a pour nous une grande importance, comme nous allons le voir, et voici, dans son intégralité, cette pièce extraite des archives de Pesmes :

« Jay reccu de messieurs les eschevins de Pesmes, par les
» mains de honorable homme Jehan Mayrot l'un deulx la
» somme de quarante solz tournois et ce pour avoir poin-
» turé les quatre bastons a pourter le poille du corps de
» Dieu et pour avoir ravoustré une verriere estant sur le
» pourtal de leglise et fourny une vergette de fer. Dont suis
» contant, fait le XXII juillet 1565.

» (*Signé*) : J. PREVOST. »

Cette pièce que nous reproduisons d'après le *fac-simile* qui figure dans l'ouvrage de M. Perchet, est pour nous un point essentiel et capital, en raison de la date (1565), qu'on y relève (1).

(1) La ville de Gray possède également une quittance signée de Jacques Prévost, mais datée de 1559, époque a laquelle il travaillait à l'église de Gray, avant de venir à Pesmes exécuter la commande de Catherin Mayrot

Fac-similé de l'écriture de Jacques Prévost
(Archives municipales de Pennes)

Pl. XII.

Qu'eût fait Jacques Prévost, en effet, à Pesmes en 1565, quatre ans après avoir terminé son grand tableau, sinon d'y vivre au milieu des siens, en se préparant à terminer dans son pays natal, il était alors presque septuagénaire, sa longue vie de travail que le hasard des commandes et les caprices de l'art avaient rendue si errante et si mouvementée !

D'autre part, l'aurait-on fait revenir à Pesmes, lui, le grand artiste admiré de ses contemporains afin de réparer, pour quelques *solz tournois* (1), les verrières du portail de l'église ou repeindre les colonnes du dais !

Non, il était sur place, vivant retiré au milieu de ses concitoyens et s'occupant encore, lorsqu'il en trouvait l'occasion, des quelques travaux de peinture qu'on était heureux de lui confier.

On peut objecter également que, pour l'auteur de la *Mise au Tombeau*, c'était là une besogne bien inférieure et peut-être même avilissante ! Mais ce serait bien mal connaître le XVIᵉ siècle, où les plus grands artistes ont été avant tout d'habiles artisans, et surtout bien mal connaître Jacques Prévost, chez qui la simplicité et la bonhomie égalaient le talent. Ne l'avons-nous pas connu logé princièrement chez le cardinal de Givry et regretter pourtant la *clère* toile, qu'*aregnes* avaient coutume de filer dans sa pauvre chambre d'artiste ? Rappelons-nous aussi ses regrets, malgré le luxe

(1561) et de s'y fixer ensuite définitivement, puisque nous l'y retrouvons en 1565.

« A maistre Jacques Prévost, la somme de trante gros pour avoir par luy racoutré le confanon de l'esglize et aultres services par lui faict à lad. ville comme appart par mandement quietence, cy rendu pour 2 fr. » (Signé) : « Jacques Prévost », 1559. — GODARD. *Loc. cit.*, page 721.

(1) Le sol valait douze deniers comtois ou huit deniers de France. Quant au gros, dont il est question dans la quittance de Gray, il valait en Franche-Comté, un sol, un denier et un tiers. Mais il ne faut pas perdre de vue comme le fait remarquer Castan que le pouvoir de l'argent était dix fois plus grand dans la seconde moitié du XVIᵉ siècle qu'à l'époque actuelle.

qui l'entoure, de ne plus pouvoir *esgumer le pot* lui-même et nous ne nous étonnerons plus qu'il ait encore utilisé son vieux pinceau à *pointurer les bastons à pourter le poille* et à *ravoustre les verrières du pourtal de l'église* de Pesmes.

D'autre part, on ne peut mettre en doute l'authenticité de cette quittance qui est bien de la main de Jacques Prévost.

C'est la même écriture, le même style, la même orthographe que dans les lettres publiées par M. Laurent-Chevignard. On peut ajouter aussi qu'il s'y trouve la même pensée. Jacques Prévost est toujours satisfait de ce que l'on peut faire pour lui et il prend soin de le dire.

Dont je suis content, écrit-il ici, après avoir signé la quittance qu'il remet aux échevins de Pesmes. C'est une formule, il est vrai, employée souvent en pareille circonstance, mais ne nous rappelle-t-elle pas cette même satisfaction qu'il éprouvait déjà lorsqu'il écrivait à son ami de Dijon et qu'il lui racontait combien il était touché d'avoir obtenu les faveurs d'aussi grands personnages que le cardinal de Givry et l'évêque d'Amoncourt et combien il était heureux de s'asseoir à leur table si bien servie.

Il n'y a pas d'erreur possible : la quittance qui se trouve aux archives de Pesmes est bien de la même main que celle qui a écrit les deux lettres que nous connaissons et elle complète l'idée que nous nous faisons de notre grand artiste, en nous le montrant sous le même jour et sous le même aspect.

L'élève de Michel-Ange ne croyait pas se déshonorer, ni avilir son art en réparant les verrières de l'église de Pesmes, comme il avait déjà remis à neuf celles de l'église de Gray quelques années auparavant, pas plus qu'il ne comptait passer à la postérité en peignant le *Trépassement de la Vierge* ou la *Mise au Tombeau* !

A tous ces arguments qui tendent à démontrer que Jacques Prévost est bien effectivement né à Pesmes, il en est un

autre qui n'a jamais été signalé et qui n'est pourtant pas sans valeur.

Nous avons vu dans le cours de cette étude que notre compatriote avait entretenu des relations avec un grand nombre de hauts personnages qui l'honoraient de leur amitié et lui faisaient des commandes de tableaux ; mais quels furent ses véritables protecteurs ? Tous étaient de Pesmes ou en relations suivies avec ses habitants.

C'est d'abord le cardinal de Givry [1], fils de Jeanne de Vienne dont la mère était une Granson, *dame de Pesmes* [2], et dont les restes furent inhumés dans le caveau de ses ancêtres à l'église de Pesmes.

C'est ensuite Jehan d'Amoncourt, successeur, à l'évêché de Poitiers, du cardinal de Givry dont il avait été longtemps le vicaire général à Langres ; c'est là qu'il avait vu Jacques Prévost à l'œuvre et avait su l'apprécier à sa juste valeur.

C'est aussi le cardinal de Granvelle qui possédait à Pesmes une maison qui porte encore aujourd'hui son nom et qui était en relations suivies avec les puissants seigneurs du lieu [3].

C'est enfin noble Catherin Mayrot de Pesmes, un ami

[1] Claude de Longwy, plus connu sous le nom de cardinal de Givry, était fils de Philippe de Longwy, seigneur de Gevrey ou Givry ; celui-ci avait pour mère Jeanne de Vienne, fille de Jean de Vienne et d'Henriette de Granson, dame de Pesmes, inhumée en l'église de cette ville, dans la chapelle de ses ancêtres. Prévost et le cardinal étaient donc compatriotes, ce qui explique la sollicitude toute paternelle du cardinal pour l'artiste. ». E. PERCHET. *Loc. cit.*, page 203.

[2] Jeanne de Vienne, mère du cardinal de Givry, n'était autre que la fille d'Henriette Granson, fille de Jean de Grandson, seigneur de Pesmes et de Catherine de Neufchatel. En mourant elle laissa un testament que signale Rousset dans son *Dictionnaire du Jura* où, parmi les clauses, elle donne à sa fille, la dame de Gevrey (mère du cardinal), ses deux courroies d'or, sa croix et ses deux boucles aussi d'or.

[3] François de la Baume, seigneur de Pesmes à cette époque, était le frère de Claude de La Baume, archevêque de Besançon.

d'enfance de Jacques Prévost qui lui commande ce fameux retable pour la chapelle qu'il venait de fonder et continue au peintre les faveurs que tous ses compatriotes lui accordaient si largement.

Ajoutons qu'une des filles de Catherin Mayrot, agit de la même façon avec un Prévost que l'on n'a pu encore identifier et orne sa chapelle de Montmirey-la-Ville d'un triptyque analogue à celui de Pesmes, avec portraits des donateurs sur les volets.

On peut objecter que d'autres personnages employèrent Jacques Prévost à des travaux de peinture, notamment Hugues Marmier de Gray, président au parlement de Dole, qui décora comme nous le savons, les chapelles des églises de ces deux villes de retables importants exécutés par le maître comtois.

L'explication en sera très simple, quand on saura que Hugues Marmier, avant d'entrer au parlement de Dole, avait été l'homme de confiance de la famille de Givry et par conséquent l'ami du protecteur de Jacques Prévost, le cardinal de Givry (1).

On voit donc par là, que les véritables *Mécènes* de Jacques Prévost, ceux qui l'encouragèrent et le protégèrent sans interruption pendant toute sa carrière, furent ses deux compatriotes, le cardinal de Givry et Catherin Mayrot et que, d'autre part, ceux qui s'intéressèrent plus ou moins à lui le connurent par l'intermédiaire de ces deux personnages ou en raison de leurs relations avec les habitants de Pesmes.

Je sais bien que tous ces arguments ne remplacent pas la pièce importante, capitale, qui fait défaut à Pesmes comme à Gray ou à Dole, l'acte de naissance ou de baptême qui, supprimant toute discussion, trancherait la question d'une façon absolue et définitive. Mais il faut reconnaître qu'ils forment un faisceau serré de preuves morales

(1) Ch. GODARD. *Loc. cit.*

t de témoignages non suspects qui viennent corroborer puissamment l'opinion de ceux qui, sans parti pris, font naître Jacques Prévost à Pesmes, se conformant ainsi à une tradition séculaire qui a grandement aidé à la conservation de son beau tableau, pendant l'époque troublée de la Révolution.

Aussi, la petite ville de Pesmes, est-elle fière de compter Jacques Prévost au nombre de ses enfants et tout a été prévu pour mettre aujourd'hui son œuvre à l'abri des accidents ou de la malveillance.

A la demande du conseil municipal, l'église a été classée comme monument historique, par décret ministériel du 2 mars 1903 (1).

Ajoutons enfin que les clefs de la chapelle Mayrot, dont le curé-doyen a la garde, ne sont confiées qu'à bon escient.

On voit par là que les habitants de Pesmes, comme le disait Perron, ne sont pas indifférents et sur la possession de leur triptyque et sur le lieu de naissance de son auteur, qu'ils placent à côté de *Gentil*, de *Gollut*, de *Mathieu*, etc., dont les noms sont inscrits sur les places publiques.

La personnalité de Jacques Prévost, qui fut à la fois peintre et sculpteur, graveur et architecte, le premier artiste

(1) « Le Ministre de l'Instruction publique et des Beaux-Arts .

» Vu la loi du 30 mars 1887, pour la conservation des monuments historiques et objets ayant un intérêt historique ou artistique,

» Vu l'avis de la commission des monuments historiques, en date du 9 décembre 1902,

» Vu la délibération du Conseil municipal de Pesmes, en date du 12 septembre 1903,

» Sur la proposition du directeur des Beaux-Arts,

» Arrête :

» Article premier. — L'église de Pesmes (Haute-Saône), est classée parmi les monuments historiques.

» Paris, le 2 mars 1903.

» *Signé* : J. Chaumié ».

en Franche-Comté qui ait signé ses œuvres, est assez grande pour mériter cet hommage posthume.

Il fut, comme le rappelait naguère notre regretté ami Henri Bouchot, avec les Courtois, les Jehan d'Arbois, les Michelin de Vesoul, le précurseur de nos grands maîtres modernes.

Ce sont, en effet, ces illustres devanciers, si oubliés aujourd'hui, qui semèrent dans notre pays « les atavismes inéluctables », pour me servir du mot de Bouchot, d'où sont sortis toutes les illustrations artistiques modernes qui honorent grandement la Franche-Comté [1].

Jacques Prévost, en un mot, fut un initiateur et un maître ; il fut, pour la peinture, ce que Jacques Lulier, un autre franc-comtois, fut pour la sculpture à l'époque de la Renaissance.

« Tous deux, écrivait Jules Gauthier, sont arrivés à ce succès, d'obtenir de leur vivant même les suffrages et les encouragements des plus éclairés de leurs contemporains. Tous deux ont réalisé dans la Franche-Comté, leur pays, un progrès et une conquête enviables, en y faisant pénétrer la tradition et les procédés des maîtres, peintres ou sculpteurs, dont la gloire domine le XVIe siècle [2]. »

Un pays doit toujours être fier de ceux qui, à un titre quelconque, ont aidé à sa réputation et à sa gloire. Aussi, nous estimons-nous heureux, d'avoir fait revivre un instant cette figure, quelque peu oubliée, de notre vieux maître comtois, celui que ses contemporains ont appelé avec raison le *Michel-Ange de la Franche-Comté*.

[1] Discours prononcé par Henri Bouchot le 30 juin 1906, à l'ouverture de l'Exposition des Arts rétrospectifs en Franche-Comté.

[2] *Bulletin de l'Académie des Sciences, Belles-Lettres et Arts de Besançon*, année 1890.

LISTE DES PRINCIPAUX OUVRAGES CONSULTÉS

L. GOLLUT. — *Recherches et mémoires du pays des Séquanais et de la Franche-Comté de Bourgogne*, Dole, 1592.

DUNAND. — *Statistique de la Franche-Comté*, Manuscrit du père Dunand (3e volume).

DUNOD DE CHARNAGE. — *Nobiliaire du comté de Bourgogne*.

P. ORLANDI. — *Abecedario pittorico*, in-4°, Bologna, 1719.

LABBEY-DE-BILLY. — *Histoire de l'Université de Bourgogne*, Besançon, 1814.

S. MIGNERET. — *Précis de l'Histoire de Langres*, Langres, 1835.

J.-B. DORNIER. — *Essai historique et Voyages pittoresques dans l'arrondissement de Gray*, Gray, 1836.

A. MARQUISET. — *Statistique de l'arrondissement de Dole*, Besançon, 1840.

ROBERT-DUMESNIL. — *Le Peintre-Graveur français*, Paris, 1850.

ROUSSET. — *Dictionnaire des communes du Jura*, 1856.

LECHEVALIER-CHEVIGNARD. — *Jacques Prévost, peintre et graveur sous François Ier et Henri II.* « Magasin pittoresque », année 1857.

G. DUPLESSIS. — *Histoire de la Gravure en France*, Paris, 1861.

A. CASTAN. — *Monographie du Palais Granvelle à Besançon*, Besançon, 1867.

Histoire et description des Musées de la Ville de Besançon, Paris, 1889.

Besançon et ses environs. Nouvelle édition complétée par L. Pingaud, Besançon, 1900.

L. Suchaux. — *Galerie biographique de la Haute-Saône,* Vesoul, 1864.

E. Perchet. — *Le Culte à Pesmes,* Gray, 1892.
Recherches sur Pesmes. Gray, 1896.

H. Bouchot. — *Un peintre-graveur à l'époque de la Renaissance.* « Revue franc-comtoise », 1884.
La Franche-Comté. Edition nouvelle, Paris, 1904.

E. Puffeney. — *Histoire de Dole,* Besançon, 1882.

J. Feuvrier. — *Les Mairot. Feuillets de garde.* Mémoires de la Société d'Emulation du Jura, année 1901.

G. Coindre. — *Mon vieux Besançon* (1er vol.), Besançon, 1900.

J. Gauthier et G. de Beauséjour. — *L'Eglise paroissiale de Pesmes,* Caen, 1894.

Ch. Godard. — *Histoire de Gray par Gatin et Besson.* Nouvelle édition mise à jour par M. Godard, Gray, 1892.

Contraste insuffisant

NF Z 43-120-14

Texte détérioré — reliure défectueuse

NF Z 43-120-11

www.ingramcontent.com/pod-product-compliance
Lightning Source LLC
Chambersburg PA
CBHW070955240526
45469CB00016B/1120